這本有要訣！Get the Point of Watercolor

水彩畫的形狀 & 上色基礎技法

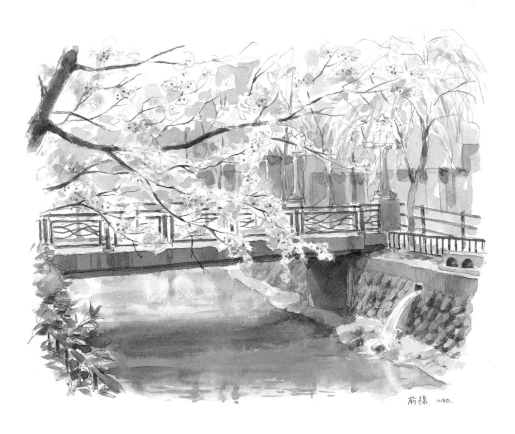

三悅文化

序言

從孩童時代至今，我已畫過50年的水彩畫，也畫過35年的油畫。現在外出時，依舊會把小型水彩畫具和相機放進背包，一發現喜歡的風景，或是馬上寫生，或是拍下照片。想多花些時間仔細描繪時，就在回家後，依據寫生或照片重新建構畫面，重新畫過。

開始舉辦油畫和水彩畫個展以來，今年已經是第三次了，前來參觀的人層面很廣，除了對水彩畫特別關注的人外，也有才開始學習的人，或已是高手的人等等。

水彩畫容易學習，任誰都能描繪，所以愛好者也多。但是猶如油畫被比喻為雕塑，透明水彩被比喻為雕刻一般，透明水彩畫存有無法修正的缺點。為此，無論是初學者或者是高手，水彩畫的畫法對大家來說， 都各有其趣味性和困難度。

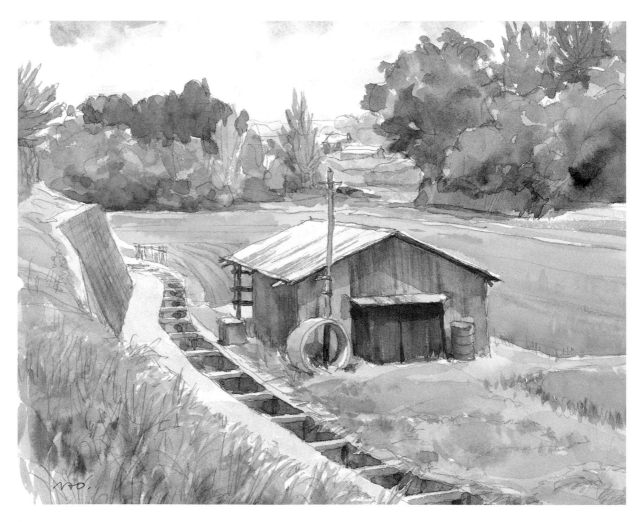

在此，就依據我的經驗，將有關我所瞭解的水彩畫技法，以風景畫為主統整做個介紹。由於坊間已有許多為初學者介紹畫法的入門書，所以希望各位把本書當作幫助你實踐，加深你繪畫內涵的技法書來閱讀。

有些人認為繪畫是自我表現，因此自由描繪即可，一味追求技法反而不好。這種想法對孩童們或完全不懂的初學者來說或許沒有錯，因為，先動筆畫畫看畢竟重要。可是，希望進一步提升水平時，就必須邊學習技法邊畫。也只有如此，才能擺脫塗鴉感覺的幼兒圖畫，開始邁入大人的繪畫世界。

常聽說，希望畫圖進步，除了多畫幾張別無他法。這並非沒有道理，但若能在邊繪畫邊嘗試各種技法，卻能讓你接觸到更高層次的趣味。

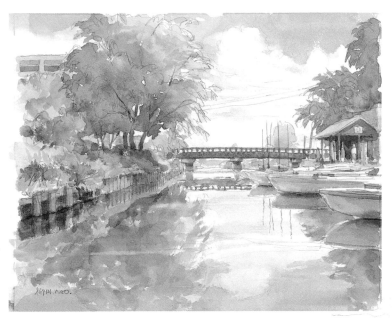

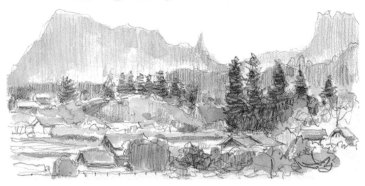

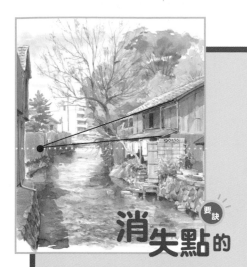

消失點的 要訣

右邊房屋的一樓屋簷和二樓屋簷，其延長線會交集在地平線（黃點線）上的一點。像這般能正確設定消失點和地平線的位置，就不會畫出歪斜的形狀。
→30頁

構圖的 要訣

構圖要讓畫面保持平衡。必需靠欣賞眾多作品來磨練感覺。
→46頁

簡略的 要訣

幫助你 閱讀本書

本書為了讓你的水彩畫更上一層樓，特別將水彩畫要訣中的「形」的畫法以及「色」的塗法，分別加以解說。請隨著本書的指引，去發現你的圖畫中缺少些什麼。

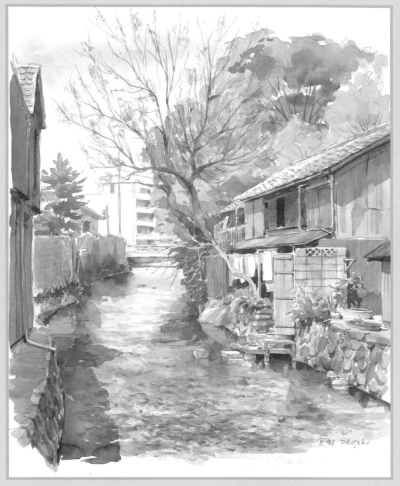

遠景或太密集的部分等，需要加以簡略才能取得整體的平衡。
→38頁

強弱的 要訣

需要加強近景，減弱遠景。製作強弱才能產生遠近感。
→42頁

畫形的 要訣

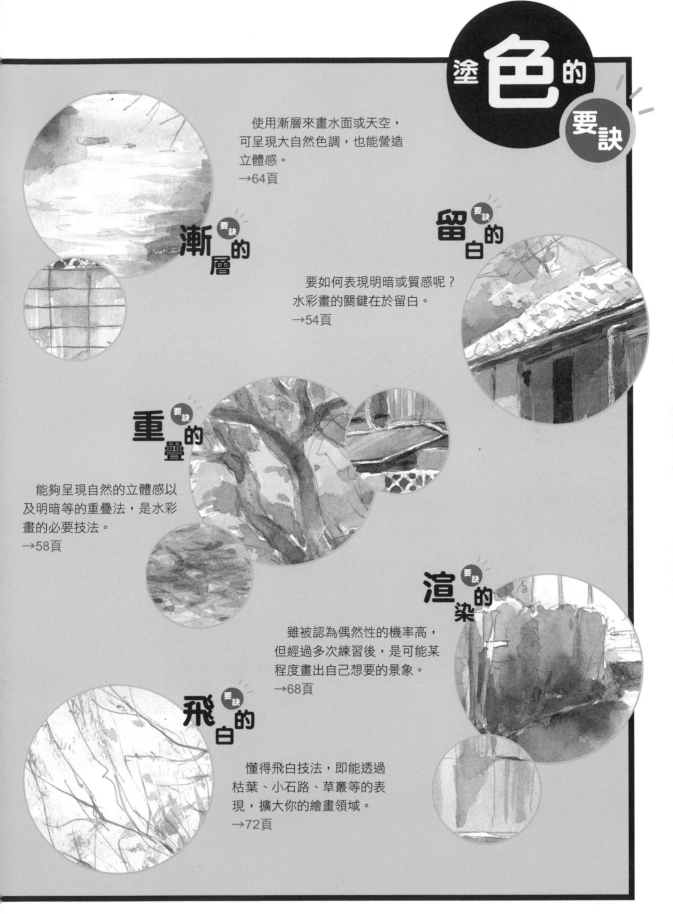

塗**色**的要訣

使用漸層來畫水面或天空，可呈現大自然色調，也能營造立體感。
→64頁

漸層的要訣

留白的要訣

要如何表現明暗或質感呢？水彩畫的關鍵在於留白。
→54頁

重疊的要訣

能夠呈現自然的立體感以及明暗等的重疊法，是水彩畫的必要技法。
→58頁

渲染的要訣

雖被認為偶然性的機率高，但經過多次練習後，是可能某程度畫出自己想要的景象。
→68頁

飛白的要訣

懂得飛白技法，即能透過枯葉、小石路、草叢等的表現，擴大你的繪畫領域。
→72頁

目　次

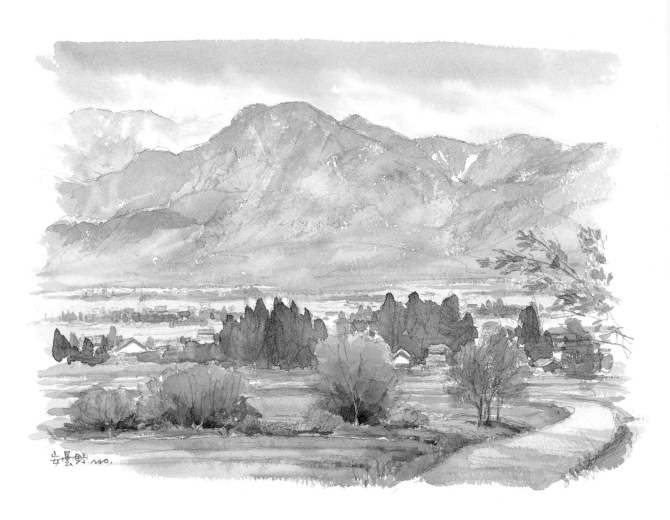

安曇野・有明山（長野縣）

形和色

第1章
形和色的基礎知識

在學習水彩畫的形和色
要訣之前,首先要好好學
習畫圖的基本功夫。

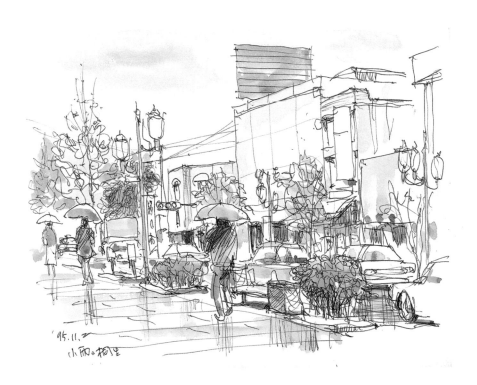

'95.11.
小雨。桐里

形 和 色　畫形

　　繪畫有兩大要素，那就是畫「形」和塗「色」。在日常生活中或工作上，或許會遇到畫地圖，或者畫簡圖做說明的機會，但通常是不塗色的。

　　以前曾經在中國的飯店，遇到落地燈燈泡不亮的情形。由於中國使用漢字，所以我看得懂部分，但說中文我就完全不會。遇此狀況，日本人多半會用漢字筆談，但我是用畫圖筆談。

　　當時，我用大廳的便條紙，畫出右圖般的圖，但還沒畫完，服務生即馬上點頭示意並幫我更換燈泡。這可說是超越民族、語言的溝通手段，讓我深感沒有比圖畫文字更佳的溝通方法了。同時，這也是應用形狀來表現繪畫實用性的例子。

　　從欣賞原始時代的洞窟繪畫中也可瞭解，實用性的圖最重視的是形狀。

　　現代也如此，大部分的圖畫，都把畫形當作最大要素，其次才是塗色。

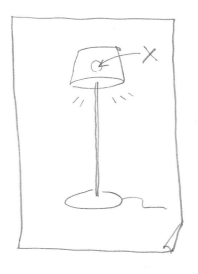

只畫形沒有塗色的圖（鉛筆寫生、鋼筆畫）

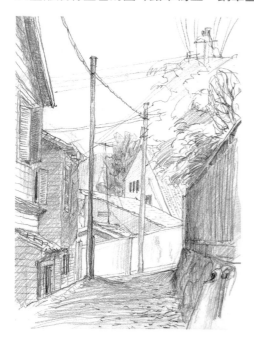

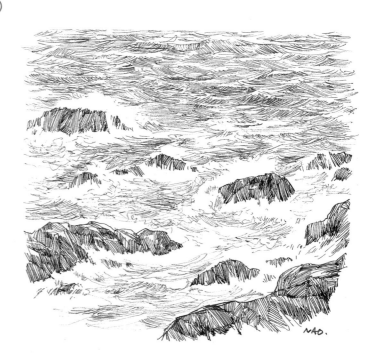

形和色 形的練習

　畫形的練習有三種方法。那就是「速寫」、「寫生」和「素描」。其中速寫主要針對人物，在短時間完成的素描。風景畫也一樣，或是淡淡畫草圖，或不打稿直接大膽迅速畫圖。寫生則是比速寫稍微詳細，但卻沒有素描那麼仔細的畫法。素描是一種嚴謹描繪對象形狀的練習法。

　速寫看似簡單，其實不熟悉前仍然困難。所以我認為還是先從簡單的景物慢慢練習為宜，等較熟悉畫形技巧後再嘗試速寫。

裸婦速寫

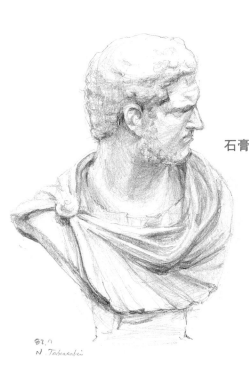

石膏素描

寫生風景畫

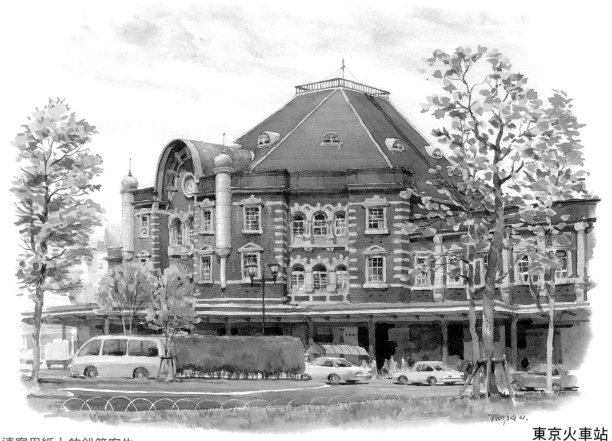

東京火車站

速寫用紙上的鉛筆寫生

速寫用紙上的簽字筆寫生

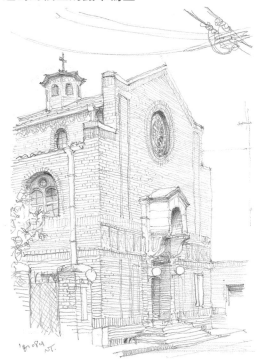

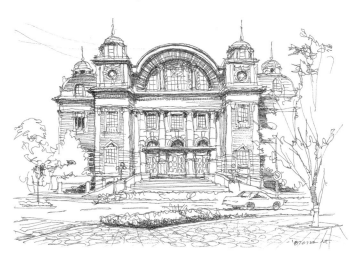

中之島公會堂（大阪府）

　　本圖是從正對面畫的，所以建物正面沒有消失點。但可見到小部分的兩棟塔狀建物側面，是有消失點的。

磚造的教會（大阪府）

 塗色

形和色是畫圖的二大要素，其中畫形比較重要，這在前文已經說明過。但是，圖面上是否塗色，會使圖畫的豐富性、內涵度產生很大差距。這就是圖畫塗色對美術作品的重要性。常聽說畫好形狀後，卻因塗色變失敗的案例。因此，一般在畫美術作品時，都把色和形看成同等重要。而且，除了以上的要素外，藝術作品還需要具備餘韻和詩情。

 線和色

塗色時，通常是用鉛筆等打底稿。若使用不透明水彩，因顏色會蓋掉底稿的輪廓線，所以線和色不會發生關係。但若使用透明水彩，則需要先把輪廓線擦掉。為此，底稿應打到哪種程度，是依據塗色方式來決定。以淡彩畫來說，用鉛筆等畫輪廓線變得重要，為了活用這些線條，只要簡單塗色即可。

相反的，也有避免線條太明顯的畫法。基本上只要仔細塗色，線條就不會明顯。同時，也有幾乎不畫輪廓線，只用顏色來打底稿的。

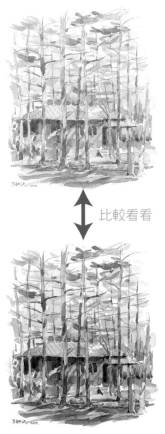

比較看看

新綠的輕井澤
（長野縣）

應用線條的圖

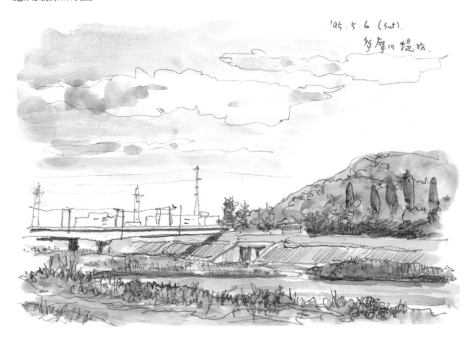

多摩川堤防
（東京都）

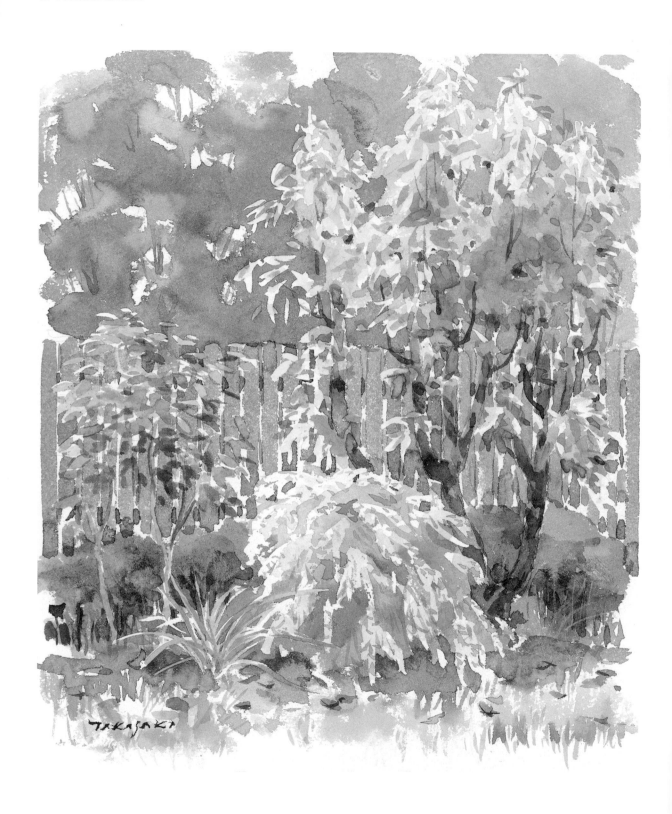

使用不透明水彩的圖

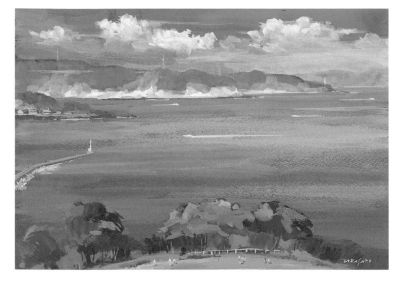

三浦半島（神奈川縣）

　不透明水彩和油畫一樣，是在畫面上塗足色彩的畫法，和透明水彩根本不同。而且比起透明水彩的淡薄，不透明水彩的畫痕也顯得較沈重。

　前文提過用透明水彩畫圖被比喻為雕刻，亦即意味著無法修正，所以要如雕刻一般，邊確實想像完成圖像，邊有計畫地進行。而且用透明水彩畫圖時，會在最明亮的部位保留底紙的白色，並從明亮的顏色、較弱的顏色開始塗起，這也和雕刻的削入一般，逐段置入暗色、強色。

使用透明水彩的圖

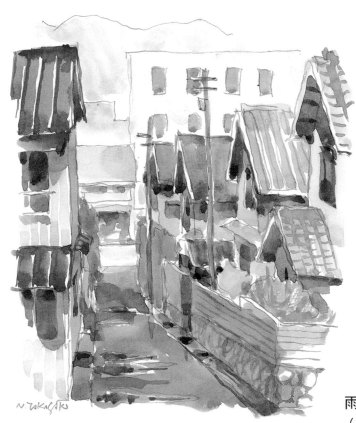

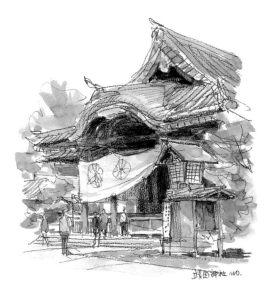

靖國神社
（東京都）

雨停的街道
（東京都）

畫有倉庫的鄉下道路

　　大阪府南部，靠近和歌山縣境的村莊，其路旁的倉庫令人感到興趣。想畫的對象是部分灰泥剝落的白牆和及腰的木板牆，以及落葉迎接寒冬的大樹。但在決定描繪場所時，先蹲下，採取接近作畫姿勢的角度來觀察也很重要。

消失點 ○ 構圖 ○

→30頁　　→46頁

　　要畫哪裏的風景，亦即決定繪畫場所是個問題，但要切取這個場所的哪個部份放入畫面，也是最初需要考量的作業。當時是想把倉庫和樹木以對比方式入畫，但因倉庫是主角，所以把倉庫配置在中心偏左的位置，樹木配置在右端。藍色框線就是這次描繪的範圍。圖中的黃色虛線是地平線（作者視線高度）。消失點交集在地平線上。首先在紙面上正確描出地平線畫輪廓圖，然後才開始作畫。

這裡是 要訣

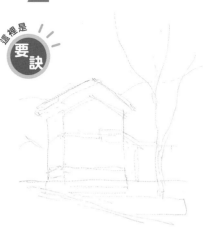

1 使用淡淡的輪廓線把景物放入畫面，稱為畫輪廓圖。

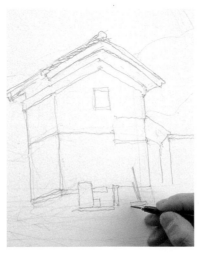

2 根據輪廓圖上的輪廓線，從圖面中心的倉庫畫起。

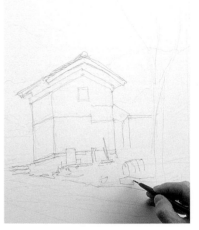

3 並非一部份一部份完成，而是靠主要的線條，全面性地進行。

強弱
→42頁

強弱意味著線的濃淡。輪廓線中顏色最濃的就是主要線。像護牆板的接縫線或牆壁的彎角線等要畫淡。而越近的景物要畫得越濃，越遠的景物則越淡。

這裡是
要訣

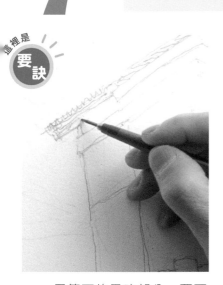

4　屋簷下的黑暗部分，要下意識畫入強線。

這裡是
要訣

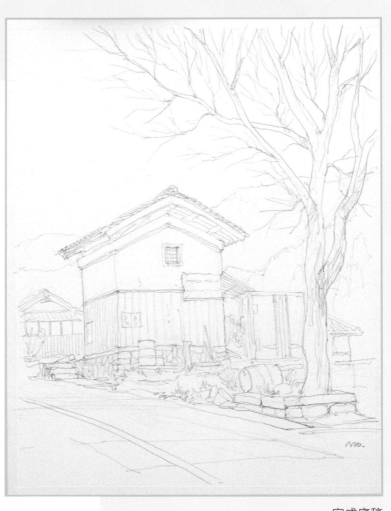

完成底稿

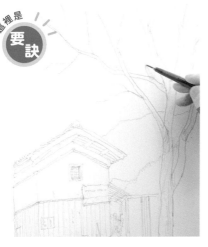

5　繪畫時，把樹木的細枝等，作某程度的省略。

簡略
→38頁

首先不要在意細部，以大致掌握形狀下的心態來畫主線。細部的描繪，等完成線條後的階段再進行。

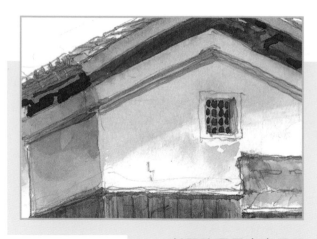

漸層除了用來表示天空、海浪之外，也可應用在有弧度的物品，或逐漸改變顏色的景物等。透過漸層法，圖畫本身會增加寫實性，也會產生舒暢的穩定感。

漸層 →64頁

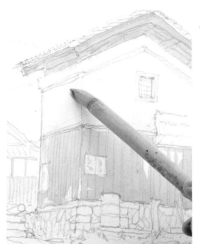

這裡是 **要訣**

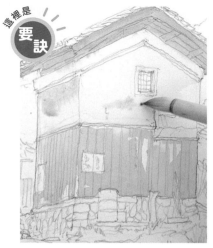

6 從倉庫開始塗色。首先整體淡淡塗色。

7 趁水彩未乾前，再次塗色，表現漸層。

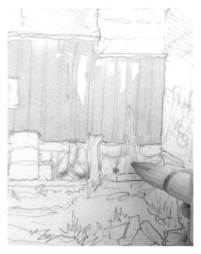

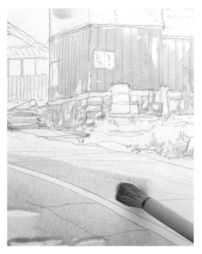

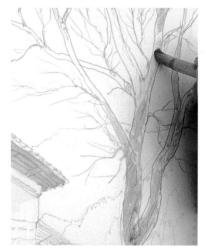

8 堆砌的石塊是將上半部留白，然後一塊一塊塗色。

9 道路的注意點是，中央線要留白，以及遠景上淡彩。

10 倉庫右側的樹木塗色。起先用淡彩邊留白邊塗色。

→54頁

　塗色時要從最明亮的部分塗起，同時邊散散落落地留白。而主要的顏色是留在之後的重疊用。在風乾之前，以同樣手法在其他部分塗色。

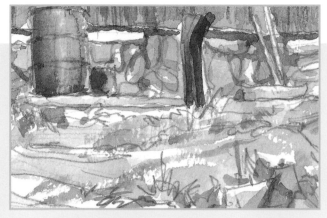

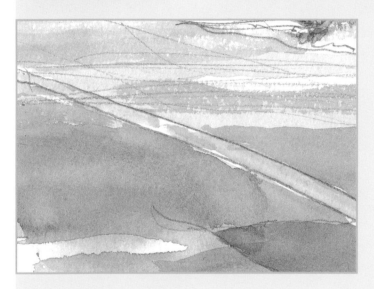

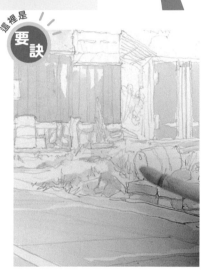

11 前面的草叢和土，邊局部留白邊塗色。

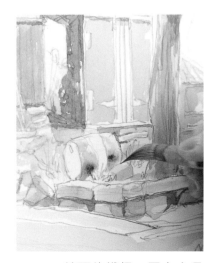

12 前面的鐵桶，因上方是亮面，故邊留白邊把端部塗成漸層。

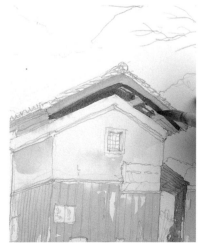

13 屋簷下的影子部分，加重強色，強調陰影。

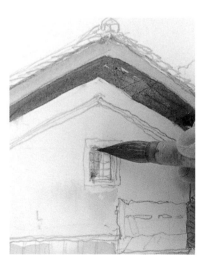

14 倉庫的格子窗先淡淡塗色。

飛白 →72頁

和淡彩上色（wash）相反（24頁），飛白是用水分少的筆，或者用手指搓揉筆尖使其分叉，刻意把顏色畫成線條。利用這種技法可表現質感。

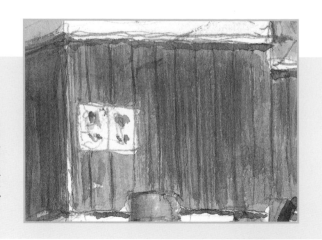

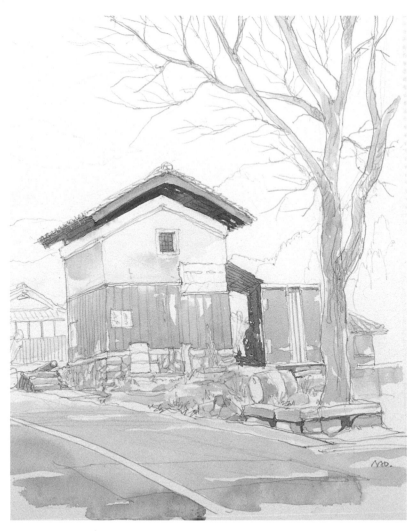

15 以亮色為主，全面塗色。

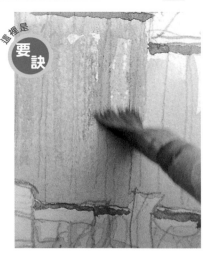

這裡是 **要訣**

16 讓筆尖分叉，以飛白技法表現木板牆的質感。

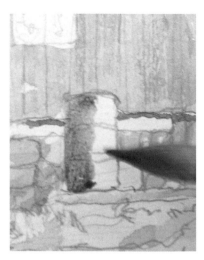

17 倉庫前面的鐵桶，先把明亮的中心部分留白，邊端塗色。

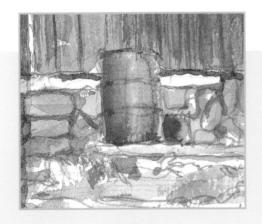

漸層🔍
→64頁

漸層可利用來表現球體或曲面。使用含乾淨水的筆,在之前塗色的部分以及空白的部分塗抹,製作自然的濃淡變化(層次感)。

這裡是
要訣

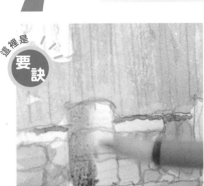

這裡是
要訣

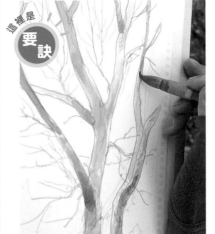

重疊🔍
→58頁

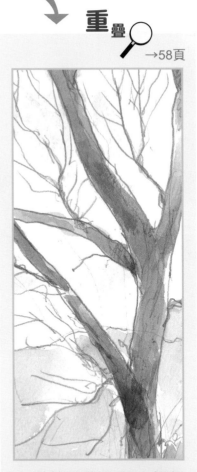

18 用含水的筆,在畫水彩的部分製作漸層,表現自然的濃淡。

19 為表現樹枝的濃淡和質感,使用同色或略強的顏色,從上進行重疊。

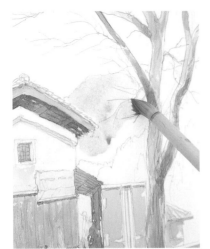

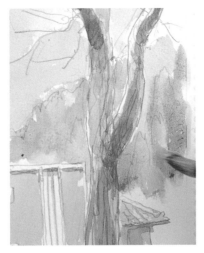

20 遠處的山,塗上淺藍色。

21 近處的晚秋山巒,趁潮濕中,利用數色的渲染來表現。

樹枝並非只有一個顏色。故在樹枝的分叉部分,或者陰影部分,都用重疊技法來表現。

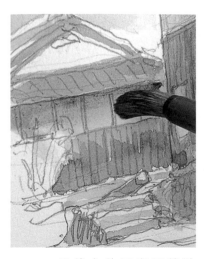

22 最後方的民宅屋簷陰影，使用多量水溶解的暗色，重覆塗色。

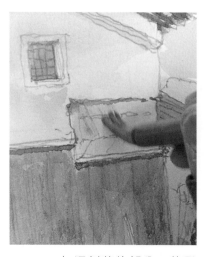

23 灰泥剝落的部分，使用同色重疊，畫出濃淡。

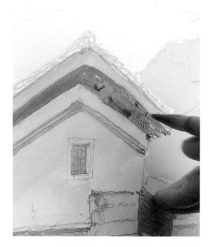

24 把露出於屋簷的樑等保留其形狀，以同色重疊畫出其結構。

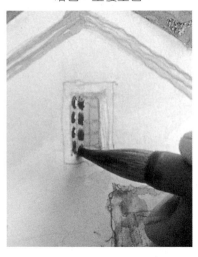

25 格子部分也保留其形狀，在暗色部分進行同色重疊。

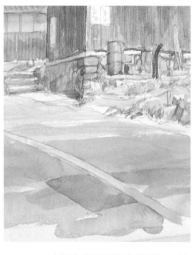

26 道路要表現出遠近，前面使用略強的顏色。

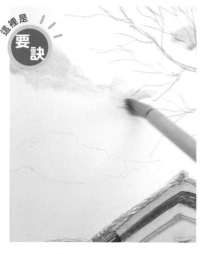

27 將天空雲朵之間的藍色，邊以漸層技法塗色，邊完成作品。

→64頁

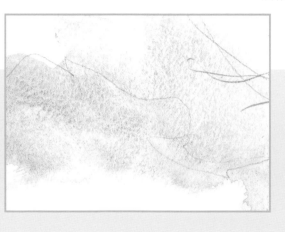

　雲用留白技法，藍空用漸層表現。或者先塗抹藍色，之後用擦拭法來畫出雲朵也是個方法。（110頁）

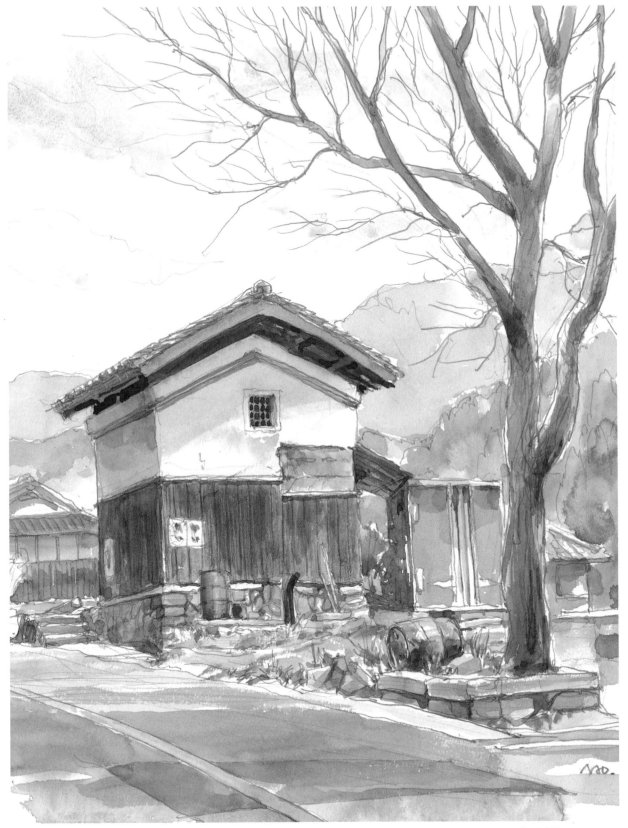

奧水間（大阪府）

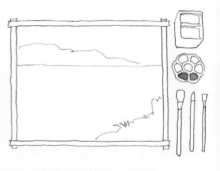

備註 淡彩上色（wash）的表現

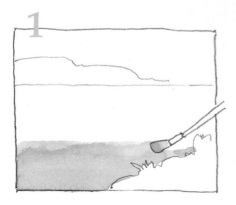

1

從下方用筆橫向移動般塗色。然後把畫面倒轉，以稍微傾斜較容易塗色。

準備濕貼紙（參照108頁）、乾淨的水、多量水彩，以及大平筆、大圓筆、小平筆或中平筆各一支。

所謂淡彩上色（wash）是指用多量的水溶解水彩，像在清洗大面積一般均勻上色的技法。多半的透明水彩都是用水來溶解，所以到底要稀釋到什麼程度才算是淡彩上色，其實至今仍無定論。但是塗抹在小面積，或應用在漸層、渲染時，若非有高超的技巧，非常容易發生塗抹不均等狀況，所以說透明水彩的所有技法都涵蓋在淡彩上色（wash）上，我認為言不為過。在此要以代表大面積的海洋，來介紹其塗色過程。

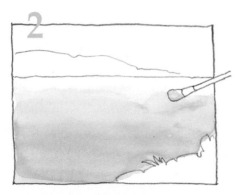

2

越往上，同一畫筆越需沾水，來淡化色彩。

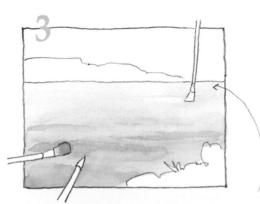

3

水彩風乾後，在下方進行同色重疊，讓界線呈現漸層。

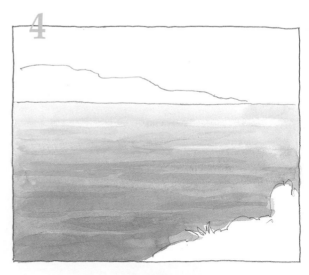

4

波浪的起伏是用濃淡來表現，但界線避免太清楚，才能表現自然起伏。同時，天空要相反地由上往下塗色。

遠景是趁半乾時，用沾少量水的平筆橫向移動，如擦拭水彩一般，把顏色淡化。

第2章

高超的畫形要訣

若想高超地畫形，就得經常
動手練習。同時還要掌握以下
所說明的「消失點」「簡略」
「強弱」「構圖」四個要訣。

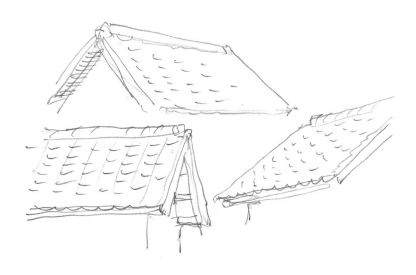

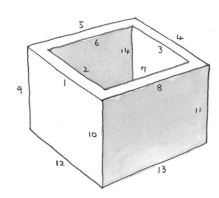

 有關畫形

「素描」具備形狀、陰影、色調3種要素。當然以畫形最為重要。希望高明畫形的秘訣，首先要仔細觀察當作對象的物件，然後才動手。

○△□（圓形、三角形、正方形）是即使自認為沒有繪畫天份的人，也都會畫的形狀。而其他的星形、橢圓形、卵形、波浪形、長方形等全部的形狀，則都是從那些形狀延伸而來。

 備註 **顛倒來看**

畫正方形時，要在縱長部分稍微加長，才能成為正確的正方形。隨筆畫出正方形或三角形時，可把圖橫向，或顛倒來觀察，即可明白是否正確。畫人物時，想確認左右是否平衡或對稱時，可從背面透視看看即可瞭解。

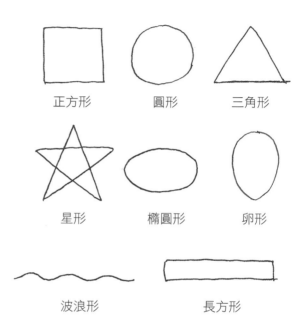

正方形	圓形	三角形
星形	橢圓形	卵形
波浪形		長方形

 以自在的線條來畫

開始練習時，只是拉一條線也會斷斷續續的人不少，都是因為太戰戰兢兢了！請不要緊張才能畫出連續的線條。即使認為畫錯的線也別擦掉，應該大膽地在旁邊畫另一條線。能一筆成功畫線縱然不錯，但經過好幾次才畫好直線的製作過程，也具有啟發性和一番玩味。

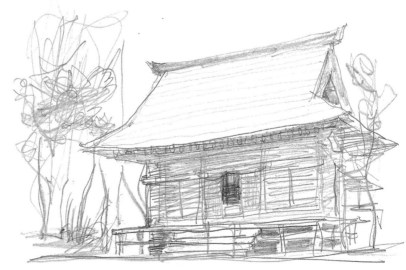

大膽畫幾條線完成的寺廟圖。

 從哪裡畫起呢？

也有人不知道該從哪裡畫起才好。就從自己喜歡的部位畫起吧！但因鉛筆線會髒污水彩紙的畫面，所以只畫大略的輪廓，而慣用右手的人適合從左上朝右下畫。

 用身邊的物品做練習

進步的要訣唯有多畫幾張。起先在身邊經常擺放背面空白的廣告紙或便條紙，一有時間就畫畫任何身邊的物品。稍微熟悉之後，改以速寫用的寫生簿來畫，並保留全部的作品，那麼日後就能看出自己進步的跡象。

所謂身邊的物品，首先指的是靜物。把立體形狀畫在平面上的基本就是靜物素描。這和風景寫生相同。周邊的日用品、家俱等都是寶貴的練習教材。就畫幾張飯碗吧！前面說明過，請以自在的線條來畫。從桌上的物品，藥箱的四方形物品，到有些複雜的茶壺、蘿蔔泥磨板、秤等等，有什麼就畫什麼，逐漸地你就能順利地畫線條。

至於像茶壺等非對稱的物品，還要注意到平衡。進步之後，改以大物件作對象，練習畫檯燈、椅子、梳妝台等家俱類。

以身邊的物品為主，首先從茶杯或煙灰缸等小物品開始練習起。

8,6 N Edwards

熟悉畫形之後，以酒
壺或茶壺等比較大的
物品作對象。更熟悉之
後，進一步以椅子、桌
子等家俱為對象來畫。

杯口因接近水平，故
要畫成細長的橢圓形。

備註 仔細觀察對象物

能自在畫線後，接著儘量正確畫出對
象物。為此，仔細觀察相當重要。

容易讓初學者陷入失敗的例子，包括
四方形的平行線寬窄程度，圓形物的上
下圓圈扁平狀態。而這些關鍵都會在下
頁的「消失點」項目說明。

想正確畫出縱橫比率或長度等整體形
狀時，先如下圖般淡淡畫上輪廓線也有
效果。

裝水之後，即會
出現這條線，故畫
底部線條時，要經
常意識到這條線。

也有人故意
畫成這樣。

底部是以有些俯視
的角度來畫，所以是
接近圓形的橢圓。

平行的兩邊，其消失點
是不會集中在一點的。

初學者容易陷入的失敗例子

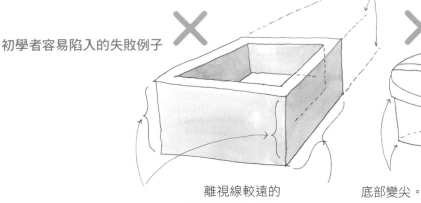

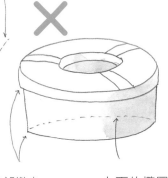

離視線較遠的
那邊畫得太長。

底部變尖。

上面的橢圓
形過度扁平。

不執著細部，只用外
廓線大致畫出形狀，也
是一種方法。

2條直線的軌跡會在地平線上交集成一點，這一點就稱為消失點。要畫出正確的形狀，最重要的就是要經常意識到這個消失點。其理論從畫「升（量米器）」一般的小物品，到畫大廈等都適用。但是，平行線的間隔不僅要越遠越窄，其變窄的比率也要均等才行。

從不同的角度來觀察「升（量米器）」的狀態

↓ 正面

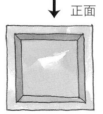

從正上方

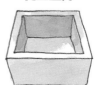

從較高的斜上方

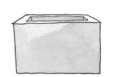

從接近正側邊的斜上方

↓ 斜向

從正上方

從較高的斜上方

從接近正側邊的斜上方

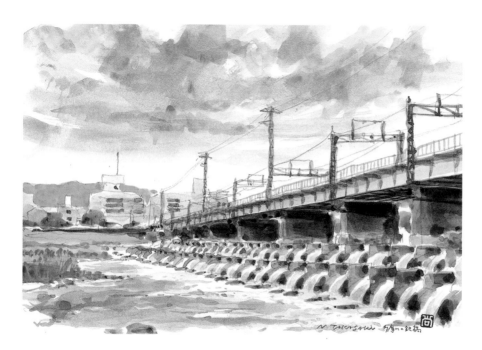

畫形的要訣 消失點和地平線

以「升（量米器）」為例來具體說明。如下圖般，從斜上方觀察「升（量米器）」時，可看見14條直線。各條線也必然是平行線，多半在同方向會有5條平行線。而這些同一方向平行的線，全都應該存在於從一點（消失點）產生的放射線上才行。

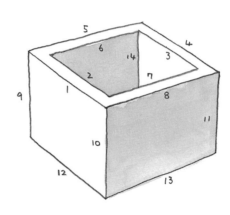

1、2、3、4、12的5條線
5、6、7、8、13的5條線
9、10、11、14的4條線
各在遠處交集成一點。

如下圖般，消失點不會出現在畫面上的情形（消失點在畫面外），其作畫困難度是很高的。通常除了先想像設定遠方的消失點來作畫外，別無他法。而且距離地平線越遠，斜度需要越陡。

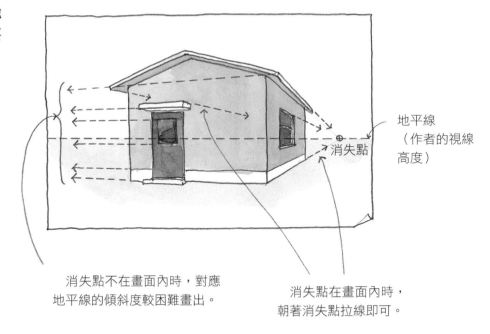

地平線
（作者的視線高度）

消失點

消失點不在畫面內時，對應地平線的傾斜度較困難畫出。

消失點在畫面內時，朝著消失點拉線即可。

比地平線高的景物，越遠越會往下降低。

地平線（視線）
風景畫起先淡淡畫出地平線。

比地平線低的景物，越遠越會往上升高。

備註　注意視線

　　畫風景時要如上圖般，以地平線的高度（視線）為基準，地平線上方的景物，越遠越低，下方的景物則越遠越高。但和視線相同高度的景物（人頭等），則無論遠近，其高度都要相同。

 風景中的人物

　　越遠越小的對象物，不僅要注意平行線的寬度而已。風景中有眾多人物時，其變小的程度也要一致。而這種情形，對象物有時並無連續，所以要對應其距離來畫出大小時，務必慎重。

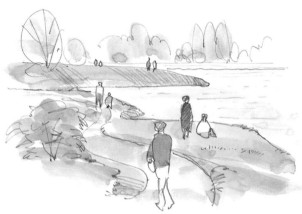

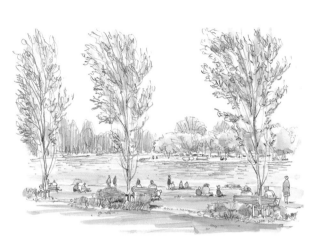

　　在風景中的人物若沒謹慎描繪，那麼會因大小錯誤，導致遠近失常的狀況。上圖是以俯視角度作畫的。

水平線（地平線）

消失點　　　　　　消失點

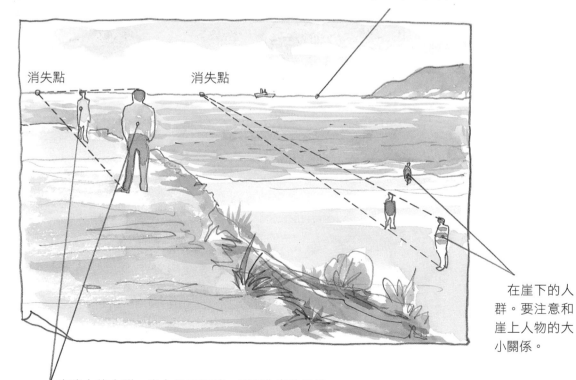

在崖下的人群。要注意和崖上人物的大小關係。

在崖上的人群。崖上是平坦時，則和作者的視線同高，所以頭部的高度一致，容易畫出大小。

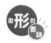 **屋頂的斜度**

斜方向觀察有斜度的屋頂時，對側那方看起來較陡。這也和消失點有關係。若有連續好幾個屋頂，就會如下圖一般，越遠的屋頂，斜度越陡。

畫好屋頂，房屋就算完成一大半。

垂直線

屋頂端側的斜度，多半如左圖般，從斜方向仰視來畫，所以B的角度要比A小才行。

從斜方向水平觀察時，也是A＞B。

俯視觀察時，是B＞A。

從正對面觀察時，是A＝B。

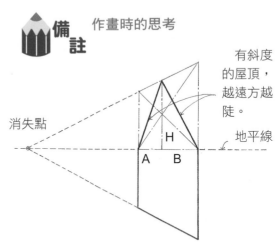

備註 作畫時的思考

有斜度的屋頂，越遠方越陡。

消失點　　地平線

將有斜度的屋簷，用H線切分成兩個三角形來思考。A和B原本長度相同，但因A方較遠，所以看起來比B方短。又因H的高度相同，導致A側的斜度變得較陡。

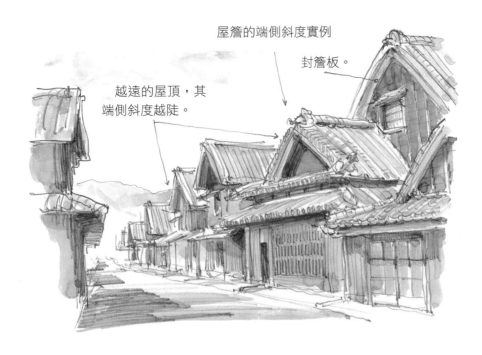

屋簷的端側斜度實例

封簷板。

越遠的屋頂，其端側斜度越陡。

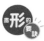 **各種形狀的屋頂**

懸山式（切妻）　　　　　四坡式（寄棟）　　　　　歇山式（入母屋）

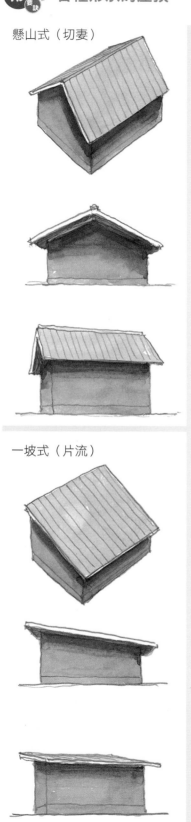

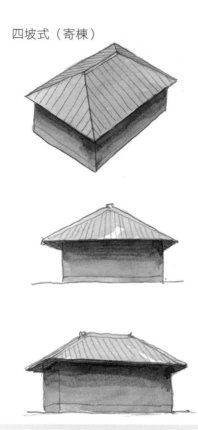

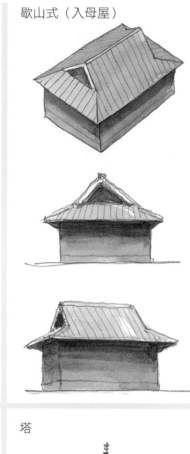

一坡式（片流）　　　　　方形　　　　　　　　　　塔

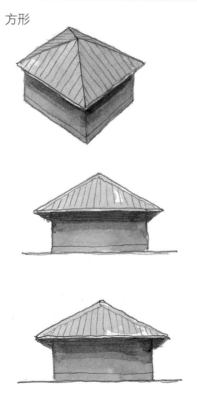

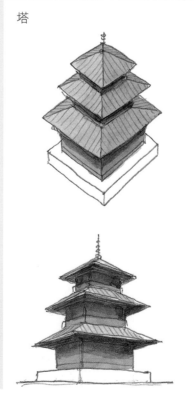

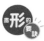

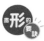

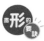

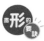

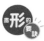

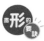

※註：括號內為日式用語。

 把遠方的海岸線畫成水平

　將如圓形部分的弓形海岸線，從側面來觀察，就會成為大橢圓形的一部份。但並非是遠近均一的橢圓形，而是越遠的海岸線越成水平狀的橢圓形。畫海的時候，海岸線最重要。注意越遠方越呈現水平狀。

海岸線越遠越呈現水平狀

有波浪拍打的岸邊，別用深色線來畫。

越遠越接近水平

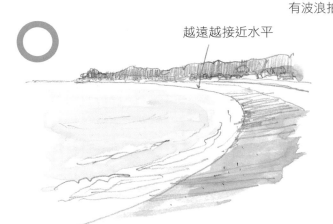

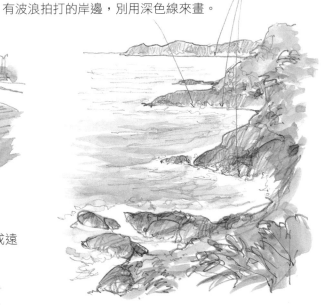

　別像這般，畫成遠近平均的弓形。

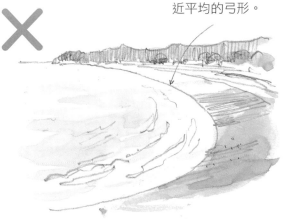

雖然都是相同大小的拱型橋墩，但越遠的部分越呈現垂直狀。

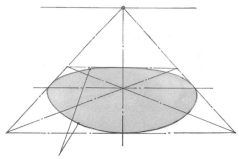

備註 圓弧和消失點的關係

對側的圓弧接近水平。但近側的圓弧卻往下膨脹。

　如上圖般，把海岸線置換成圓弧來比喻，即方便瞭解和消失點的關係。而拱形的橋墩等，則可把這種圓弧變成縱向來思考，就容易描繪了。拱形的對側曲線比較垂直。

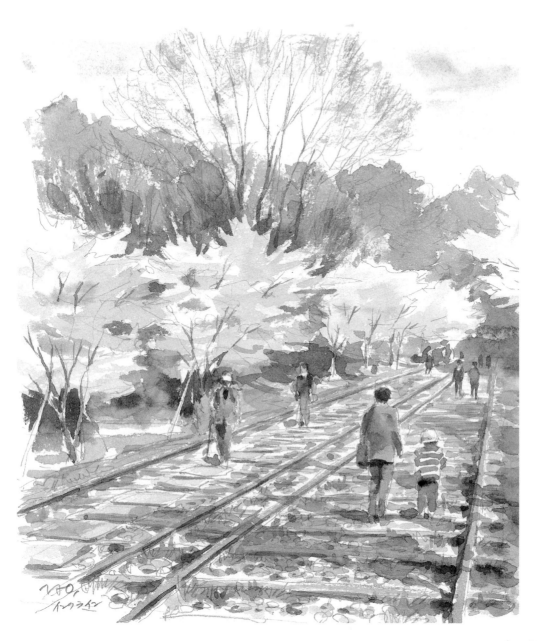

**南禪市
斜坡托運道
（京都府）**

這是過去要把京都疏水的船隻托運到高地載運貨物的台車軌道。消失點在畫面中。由於是從較高的位置開始畫起，所以地平線（視線）的位置高過畫中人物的頭部。

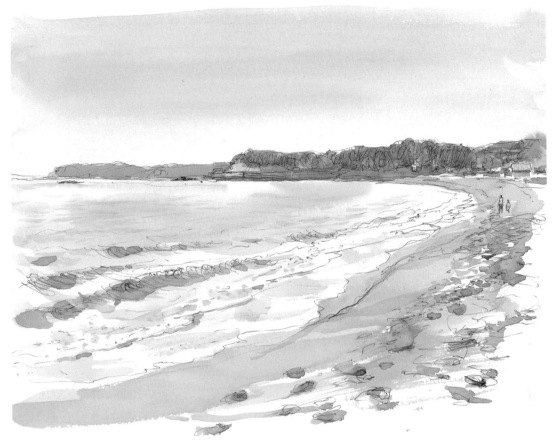

三浦海岸的早晨（神奈川縣）

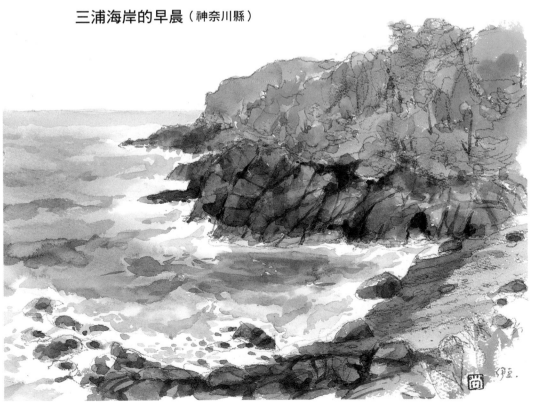

熱海的海岸
（靜岡縣）

簡略

所謂簡略就是省略部分不畫的意思。不是全部都畫，而只畫出想呈現的景物，這也是風景畫的重要技法。山或樹木等只畫輪廓線即可。但無論如何，想把對象物全都畫出都是困難的，所以只能畫出必要景物，其他細節就省略不畫為宜。

以區塊來掌握

特別是風景畫，要把各要素看成大區塊加以簡略，如此心情才會輕鬆。以大區塊加以掌握後，其細部的畫法，就依據該作品的精緻度來改變。若是速寫性質，則大膽完成。若是素描性質，則詳細描繪。

以大區塊來掌握風景

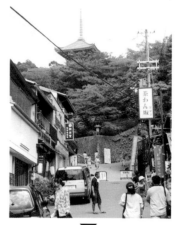

把各種要素，透過大區塊來掌握。

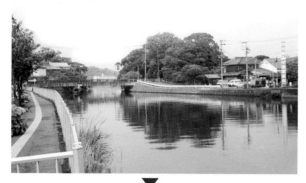

▼

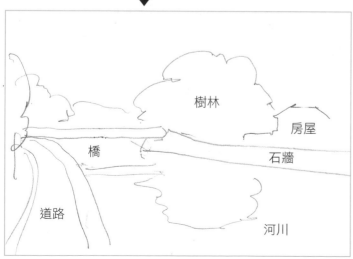

樹林

房屋

橋

石牆

道路

河川

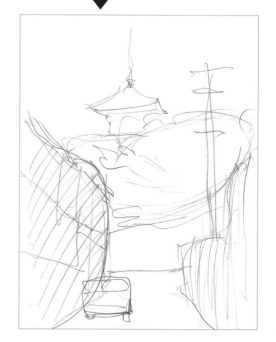

有時一幅圖畫，會因局部省略的程度而呈現不同的質感。如下圖般，把遠山當作主角，中景則簡單畫過。

另外，屋瓦、石牆、樹木、連綿的山巒等不同的主題，也各有許多種簡略畫法。你可分別畫幾張，學習你喜歡的表現法。

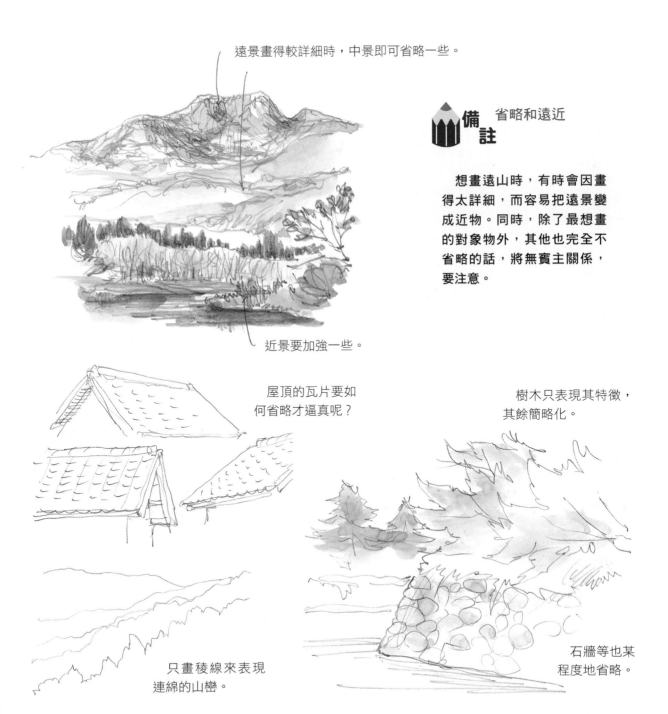

遠景畫得較詳細時，中景即可省略一些。

近景要加強一些。

備註 省略和遠近

想畫遠山時，有時會因畫得太詳細，而容易把遠景變成近物。同時，除了最想畫的對象物外，其他也完全不省略的話，將無賓主關係，要注意。

屋頂的瓦片要如何省略才逼真呢？

樹木只表現其特徵，其餘簡略化。

只畫稜線來表現連綿的山巒。

石牆等也某程度地省略。

樹木的簡略化

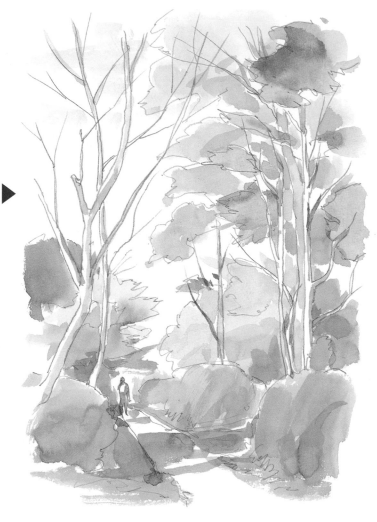

　　描繪上圖的風景時，把茂盛的葉子以
區塊來掌握，只畫粗大的樹枝即可。當
然，想畫詳細一點也可以。

房屋的簡略化

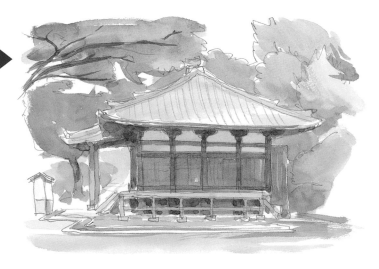

　　這是畫大阪・勝尾寺正堂的作品。把
屋瓦的形狀和柱子等加以簡略。屋簷等
複雜又看不清楚的部分，是隨意拉幾條
線，再塗上暗色，即相當逼真。

其他的簡略化例子

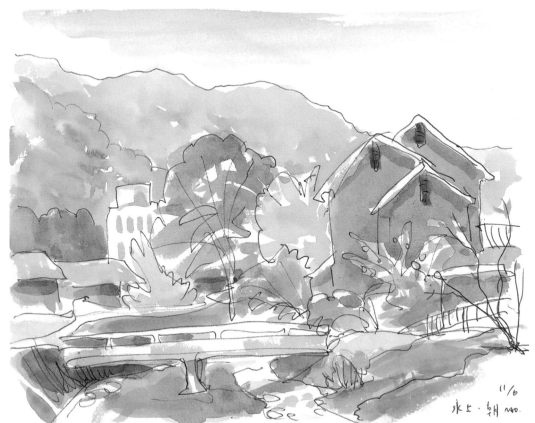

水上（群馬縣）

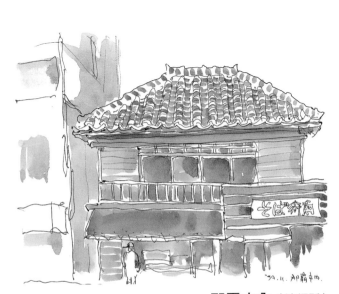

那霸市內（沖繩縣）

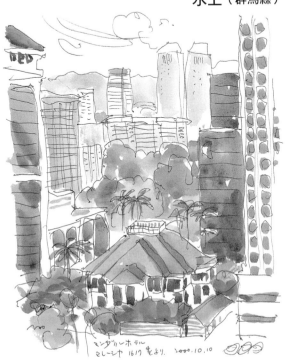

馬來西亞

強弱

　　雖然強弱在淡彩畫上特別明顯，但由於使用透明水彩作畫時，多半會活用鉛筆線條等進行塗色，因此，畫線變得重要。線條的強弱會隨著畫線時的手力程度而異，在表現線或陰影的強弱時，近物的線要畫粗畫濃，而遠景的線要畫細畫淡。至於等距離的景物，則是主要的線畫濃，其餘的畫淡。在風景畫等畫形時，應用此法，即能產生不同的遠近感或存在感。

 ## 以強弱來表現遠近法

　　遠近法分為「大小的遠近法」「重疊的遠近法」「空氣的遠近法」。所謂大小的遠近法是指同大小的對象，在近處的要畫大，在遠處的要畫小。重疊的遠近法是指在理所當然的狀態下，近物會遮蔽遠景。另外空氣的遠近法是指近物比較清晰，遠景則呈現朦朧的畫法。總之，在遠處的對象應以淡薄、模糊的狀態來表現。

　　靠線的強弱來產生遠近感，也是空氣遠近法的一種。

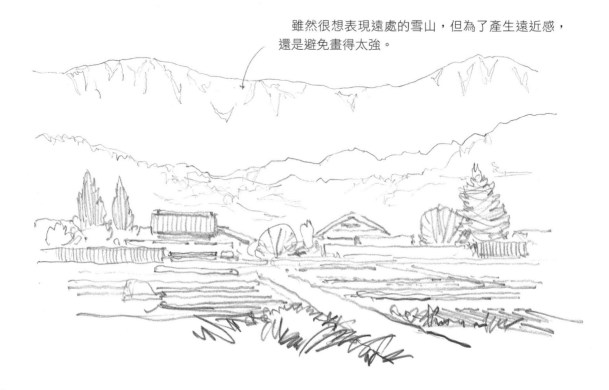

雖然很想表現遠處的雪山，但為了產生遠近感，還是避免畫得太強。

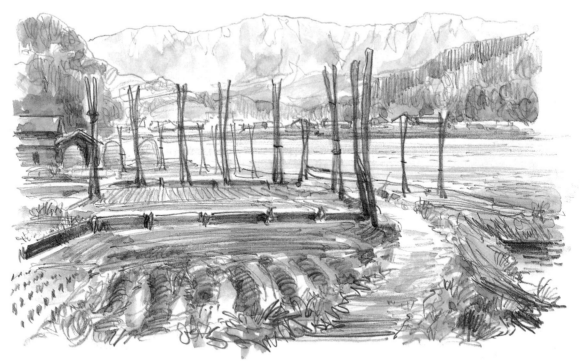

余吳湖風景（滋賀縣）

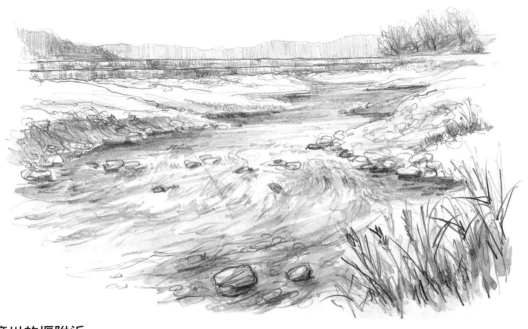

多摩川的堰附近
（東京都）

形的要訣 產生立體感

　　將等距離的對象，以主要線畫濃，其他線畫淡的方式，即可展現立體感。相反的，若全部的線條都濃淡一致的話，將變成平面的圖。

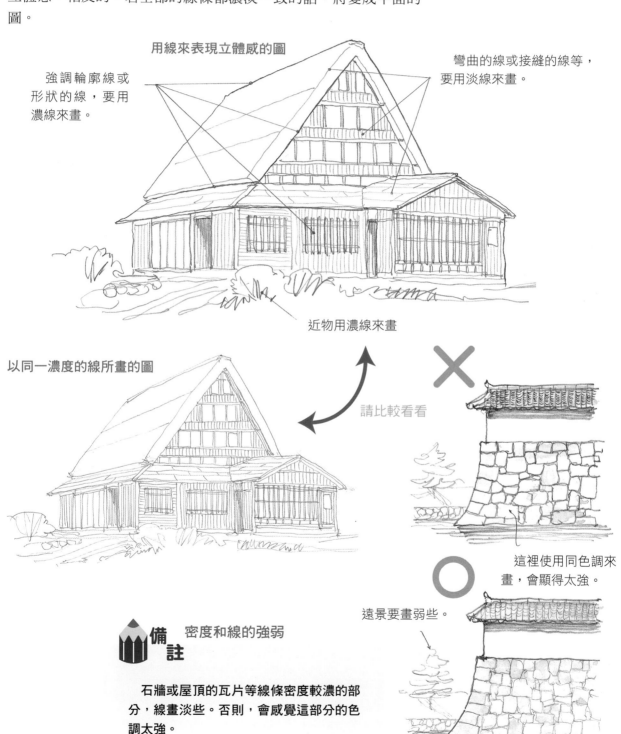

用線來表現立體感的圖

強調輪廓線或形狀的線，要用濃線來畫。

彎曲的線或接縫的線等，要用淡線來畫。

近物用濃線來畫

以同一濃度的線所畫的圖

請比較看看

✕ 這裡使用同色調來畫，會顯得太強。

○

遠景要畫弱些。

備註 密度和線的強弱

　　石牆或屋頂的瓦片等線條密度較濃的部分，線畫淡些。否則，會感覺這部分的色調太強。

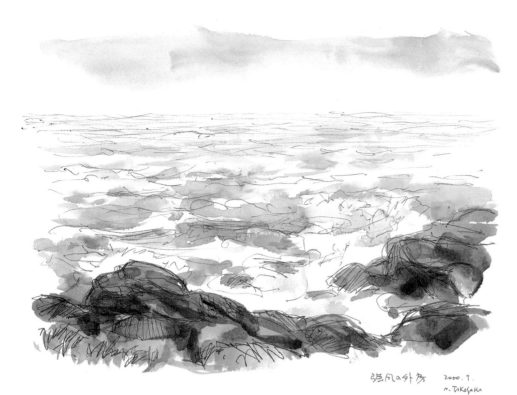

強風的外房
（千葉縣）

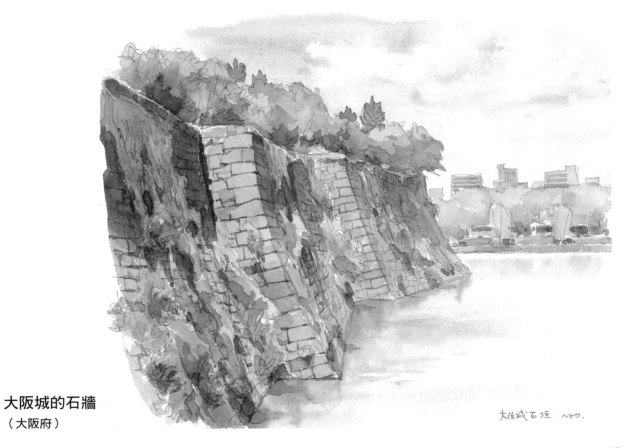

大阪城的石牆
（大阪府）

構圖

考慮如何把想畫的景物安排在畫面上，就是構圖。決定好繪畫場所之後，接著就要進行取景。

 ## 決定構圖的重點

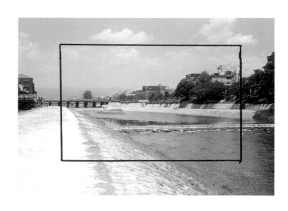

　　右圖是畫鴨川時的取景部分。並非以左側中央的三座大橋為主題，而是想畫鴨川的水面和露出的石頭，故把這些放在中心。像這般，在思考構圖時，把想畫的景物配置在畫面的中央，可說是構圖的基本。不過除了要具備穩定感外，畫面上也需要躍動感。

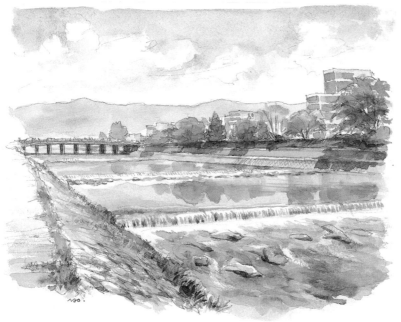

 備註　取景

　　在檢討如何取景時，並無須特意攜帶取景框，可如右上圖一般，用手指製作取景框，那麼既可前後移動，也可改變框的大小。同時，更熟悉之後，還可如下圖一般，使用單手手指作框來取景。

 平衡和變化

　　若非追求特別效果，決定構圖的基本概念就是平衡和變化。平衡意味著穩定感，變化意味著躍動感和緊張感。

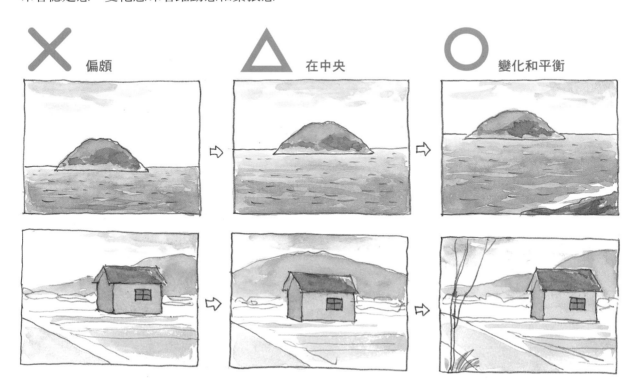

✕　偏頗

△　在中央

◯　變化和平衡

構圖＝重量的平衡

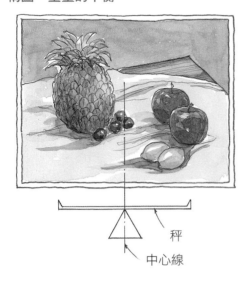

秤

中心線

　　想把要畫的景物擺在中心，但如左圖的水果靜物畫般，水果有好幾個時，就必須讓左右上下的量取得平衡。風景畫也一樣，必須如下圖般考量其平衡來決定構圖。

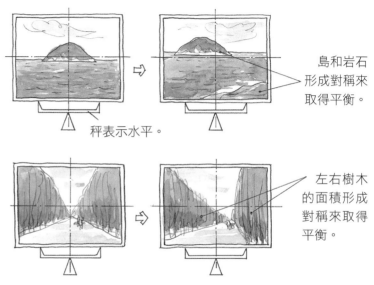

秤表示水平。

島和岩石形成對稱來取得平衡。

左右樹木的面積形成對稱來取得平衡。

此外，也要注意如下圖般，避免自然界的景物顯得過度整齊等，讓各要素取得平衡。

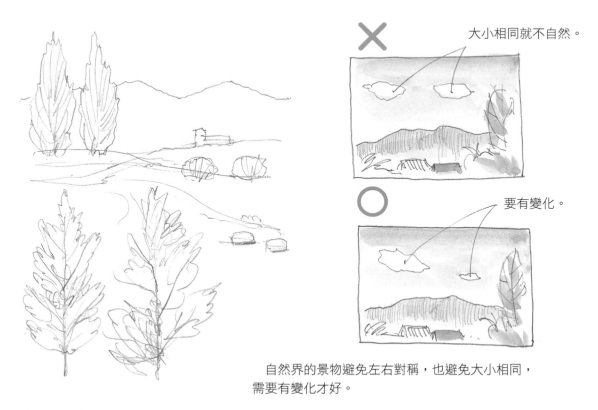

大小相同就不自然。

要有變化。

自然界的景物避免左右對稱，也避免大小相同，需要有變化才好。

考慮構圖時應注意的事項

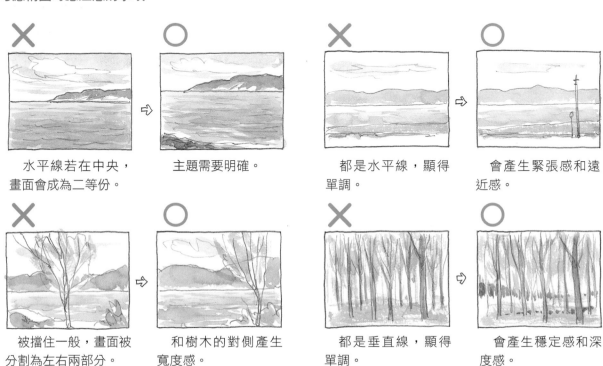

水平線若在中央，畫面會成為二等份。

主題需要明確。

都是水平線，顯得單調。

會產生緊張感和遠近感。

被擋住一般，畫面被分割為左右兩部分。

和樹木的對側產生寬度感。

都是垂直線，顯得單調。

會產生穩定感和深度感。

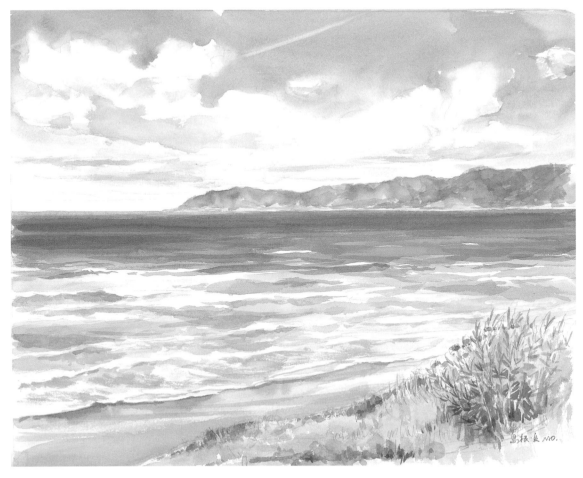

島根之夏（島根縣）

靠遠景的山和前面的
草叢取得平衡，並產生
左方的寬闊感。

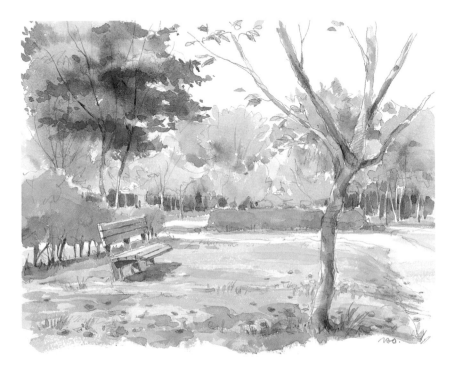

秋之公園（大阪府）

右前方畫上樹木，即
能清楚表現遠近感。

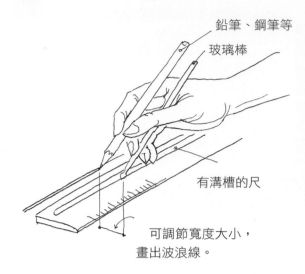

備註　畫平行線的技巧

鉛筆、鋼筆等

玻璃棒

有溝槽的尺

可調節寬度大小，
畫出波浪線。

使用鉛筆畫平行線，雖屬於較高級的技巧，但學會後卻相當有幫助。

如左圖一般，以拿筷子的方式拿著玻璃棒或鉛筆，邊把玻璃棒沿著尺的溝槽直線牽引，邊畫出直線。這方法對自行動筆會發抖，又嫌用尺畫的線太硬，希望畫出中間感覺的線條時最有效。55頁的油性色鉛筆或104頁的鉛筆等，也可使用此法描繪。另外，想畫出好幾條間隔狹窄的平行線時，此法也大有助益。

玻璃棒市面有販售，但也可用前端圓形的棒狀物，或者鋼筆、原子筆來取代。另外，缺乏有溝槽的尺也沒關係，可利用一般直尺的邊緣來畫。只是這會在紙上殘留一些拉棒的痕跡。

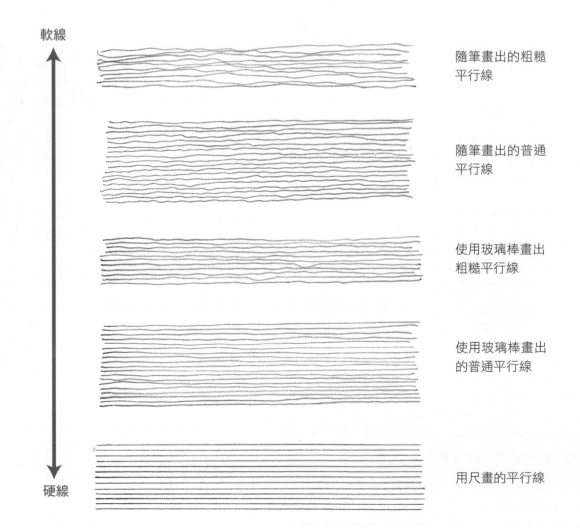

軟線

隨筆畫出的粗糙
平行線

隨筆畫出的普通
平行線

使用玻璃棒畫出
粗糙平行線

使用玻璃棒畫出
的普通平行線

用尺畫的平行線

硬線

第3章
高超的塗色要訣

就如畫形有4個要訣一般，塗色也有5個要訣。那就是：「留白」「重疊」「漸層」「渲染」「飛白」。

渲染

飛白

留白

重疊　漸層

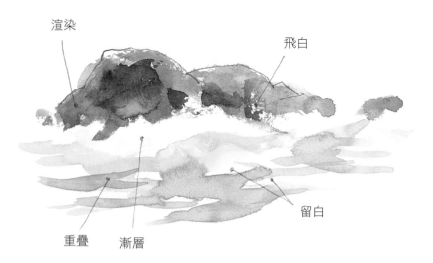

水彩畫的彩色是先畫好形狀後，再於形狀上個別塗色，但基本上是在畫好形狀的固定框中，塗上作者想要的顏色即可。然而，只是如此，就能成為「彩色圖畫」了。可能的話，透過塗色也能使圖畫產生立體感、質感、陰影或餘韻等。

另外，誠如前章所說，有些人雖能高明畫形，但塗色後卻變成失敗。這不僅初學者會如此，老手也可能遭遇同樣問題。初學者的情形，可能是不知道如何表現顏色，或者不知道該沾多少水彩，或者顏色變污濁，或者顏色暈開等多種原因。但這些問題都會在熟悉塗色後迎刃而解。

不過，偶爾也會從老手或專家中聽到同樣的問題。因為透明水彩的作品，不少是在一決勝負的偶發性產生的，而且無法重新修改的。書法也是如此，通常會寫過好幾張，再從當中選出最好的才算理想。但是，一般而言，繪畫和書法不同，很少人會針對同一主題畫上好幾張。話雖如此，多畫幾張還是進步的要訣。

初學者想熟悉塗色，首先使用像明信片的小張紙，從1、2色開始練習起。之後，逐漸改用大一點的紙張，也增加色數。不滿意時也別放棄，無論如何要多畫幾張看看，必然會越來越熟練。

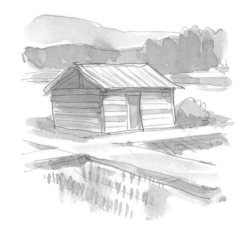

在明信片上，應用1色的濃淡描繪的作品。

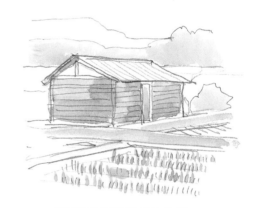

使用2色簡單描繪的作品。

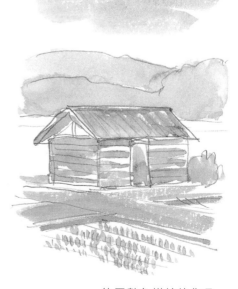

使用數色描繪的作品。

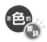 **混色的方法**

唸中小學時會學到紅、黃、藍的三原色，知道紅加黃會變成橘色，黃加藍會變成綠色，藍加紅會變成紫色。這就是混色的方法。若把這3色再加入綠和紫成為5色，即能製作如下圖的環，稱為蒙賽爾（Munsel）色相環。它就如同彩虹的7色紅、橙、黃、綠、青、藍、紫，只是把起頭的紅色和最後的紫色連成一個環。如圖般，除了三原色以外，把相鄰的兩色混合又會產生中間色。另外，存在色環外面的顏色，是將對角線上的顏色彼此以大致同量混合而成的。當我需要微妙的中間色時，會把群青和淺紅，或者焦茶和普魯士藍，各以不同的比率來混合。同時，由群青和深紅混合而成的紫色，我會再加少許補色的檸檬黃來抑制色調，當作有深度的陰影色等。但是，通常是不用黃加青來製作綠色，而直接準備約12色的水彩即可。需要混色的情形，是為了調出接近青的綠，所以在綠中加青，或者為了調出接近黃的綠，所以在黃中加綠。除外，或者為了調出亮色、淡色，所以加多水量等來調製想塗的顏色。

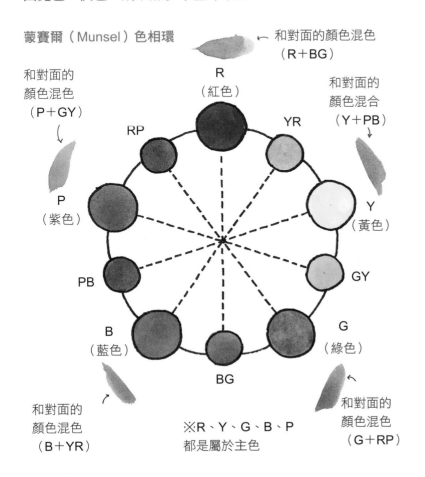

蒙賽爾（Munsel）色相環

和對面的顏色混色（P＋GY）

和對面的顏色混色（R＋BG）

和對面的顏色混合（Y＋PB）

RP
R（紅色）
YR
P（紫色）
Y（黃色）
PB
GY
B（藍色）
G（綠色）
BG

和對面的顏色混色（B＋YR）

※R、Y、G、B、P都是屬於主色

和對面的顏色混色（G＋RP）

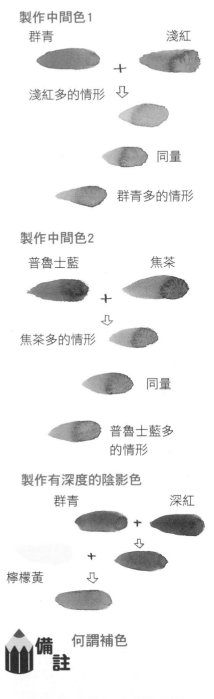

製作中間色1

群青 ＋ 淺紅

淺紅多的情形 ⇩

同量

群青多的情形

製作中間色2

普魯士藍 ＋ 焦茶

焦茶多的情形 ⇩

同量

普魯士藍多的情形

製作有深度的陰影色

群青 ＋ 深紅

⇩

檸檬黃 ＋ ⇩

備註 何謂補色

圖中的色相環，各色和其對角線的色互為補色。想緩和某色時，最快的技法就是，少量混合該色對面的補色即可。但此際，多半無法精確地混合補色，故會產生微妙的顏色。

留白

透明水彩畫，特別是淡彩畫的要訣，是在塗抹某色時，並不全面積地塗色。這種保留部分不塗色的表現方式，可說是水彩畫的重要技法之一。

 能產生餘韻的留白

一般而言，水彩畫是從明亮的部分或較弱的部分先塗色，而保留底紙的白色，可表現強光部位或白色的波浪等。然而這裡談論的留白技法，並非只為了保留明亮的部分，還擁有讓塗色部分以及其周圍產生餘韻的意義。尤其是淡彩畫，因為畫形的線和塗色都需要簡略化，所以需藉由這份朦朧來營造氣氛。

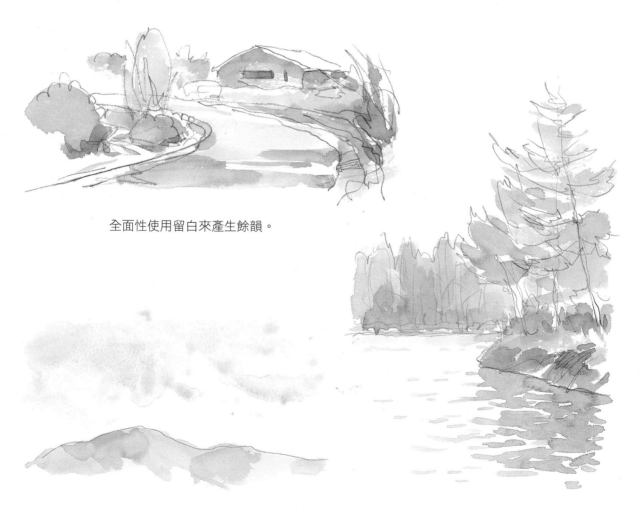

全面性使用留白來產生餘韻。

利用留白來表現雲朵。

投影在水面上的天空，用留白來表現。

不僅淡彩畫，而是所有的水彩畫，想要保留底紙的顏色時，除了不塗色外，還可活用遮蔽液或蠟筆（DERMATO GRAPH＝三菱捲紙色筆）的技法。為了產生亮點或線，需要辛苦製作留白，而且非常不自然，這時寧可活用這些方法，其效果較佳。

只是，使用遮蔽液時，部分界線會過於清楚，故需使用到能和透明水彩的輕妙感取得協調的技巧。另外，在粗紋水彩紙使用遮蔽液時，剝離遮蔽液後容易在紙的表面產生毛邊，務必注意。

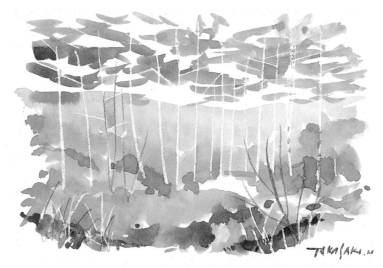

較細的樹幹以白色在表面畫紋來製作留白。

用蠟筆製作留白的過程

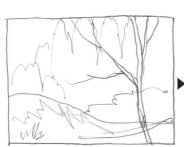

先畫形。

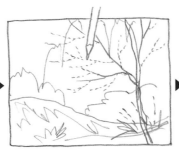

用白色的蠟筆來畫明亮的樹枝。

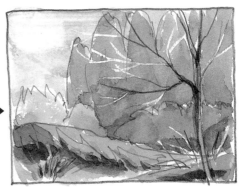

全面性塗色。樹枝會保留白色。

先畫形。

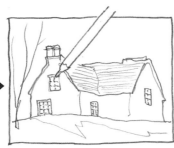

用白色蠟筆畫窗框。

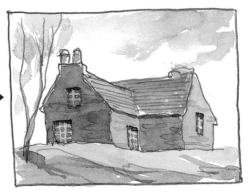

全面性塗色，窗框會保留白色。

除了蠟筆，使用如上圖般的油性色鉛筆也能獲得相同效果。

用遮蔽液製作留白的過程

先畫形。

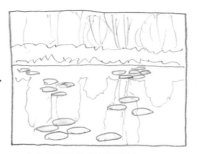

在睡蓮處塗抹遮蔽液。

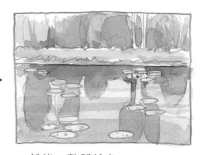

然後,整體塗色。

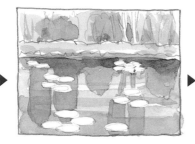

把遮蔽液加以剝離
(使用手指或者專用橡皮擦)。

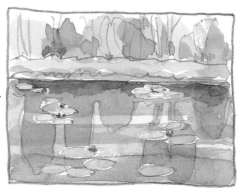

在睡蓮上塗色。

遮蔽液(左)和洗筆液(右)。
(下)是專門用來塗抹遮蔽液的尼龍製畫筆。

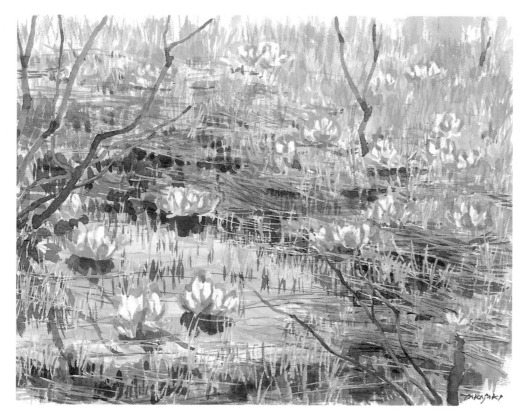

水芭蕉(長野縣)

　在水芭蕉、綠色樹芽以及枯草上使用遮蔽液。這些景物若不塗抹遮蔽液,那麼要邊塗色邊留白是很困難的。

靠筆觸來留白

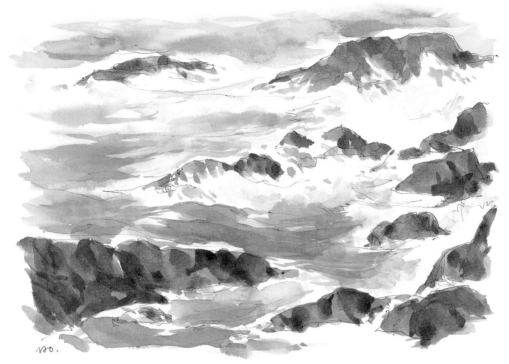

磯（千葉線）

　白色波浪的表現是留白的典型技法。白色的波浪和青色部分，也使用到漸層技法。

併用蠟筆和遮蔽液

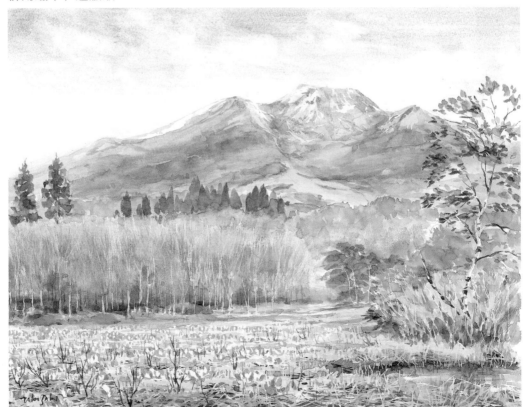

妙高山（新潟縣）

　後方樹林的細樹幹使用蠟筆，前面的水芭蕉和枯草使用遮蔽液。其中使用遮蔽液的部分，留白的輪廓會較明顯。

所謂重疊就是前一次塗抹的水彩風乾後，從上再塗抹水彩的方法。重覆塗抹同色，會加深該部分的顏色，故可產生立體感或陰影。

周圍有重疊部分和沒有重疊部分的差異表現

端部的留白

要注意重疊時的邊緣。

同色重疊，使樹枝產生立體感和質感。

塗一次

塗二次

塗三次

應用同色重疊來表現葉片。

靠不同色的重疊來表現葉片。

 用留白和重疊來畫道路

 備註 筆要準備2支以上

進行重疊技法時，無法只使用1支筆邊清洗邊畫，所以應準備2支筆以上。遇到同色風乾後再次塗色的情形，不需清洗塗色的筆，直接擱置一旁，然後使用另一支筆去畫其他部分。

1

▼

2

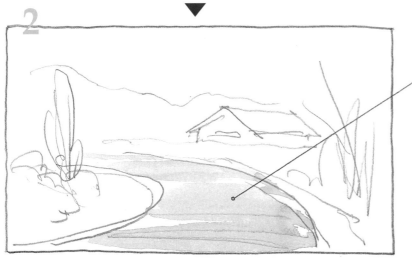

使用橫向的筆觸，邊局部留白邊塗色一次。
這裡使用的顏色是群青和淺紅的混色。

▼

3

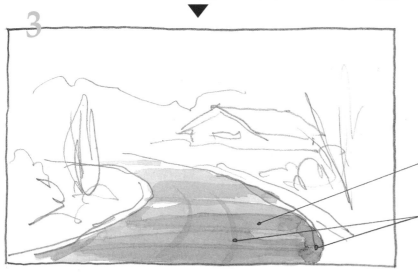

使用同色重疊
（塗二次）。

接著進行局部的重疊
（塗三次）。

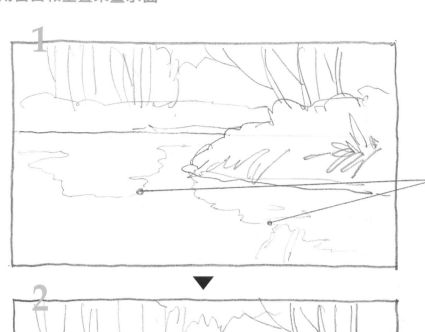

先用鉛筆淡淡畫形。

塗抹水面上的倒
影。遠景塗淡。應
用橫向筆觸。

只有靠近岸邊
的部分，風乾後
再重疊。

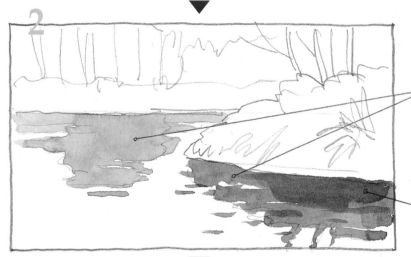

邊局部留白，
邊全面性塗上淡
淡的群青。

將近處的水面，
以塗二次的重疊來
加深顏色。

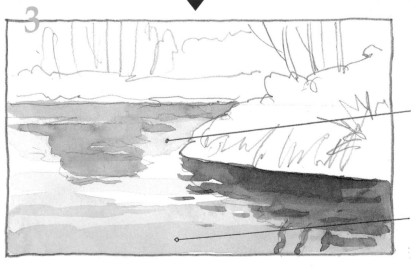

 用留白和重疊來畫山和天空

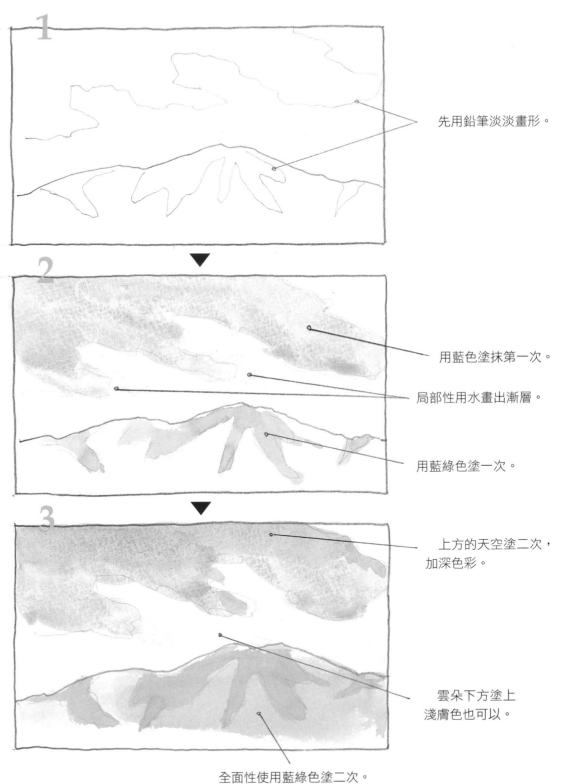

先用鉛筆淡淡畫形。

用藍色塗抹第一次。

局部性用水畫出漸層。

用藍綠色塗一次。

上方的天空塗二次，
加深色彩。

雲朵下方塗上
淺膚色也可以。

全面性使用藍綠色塗二次。

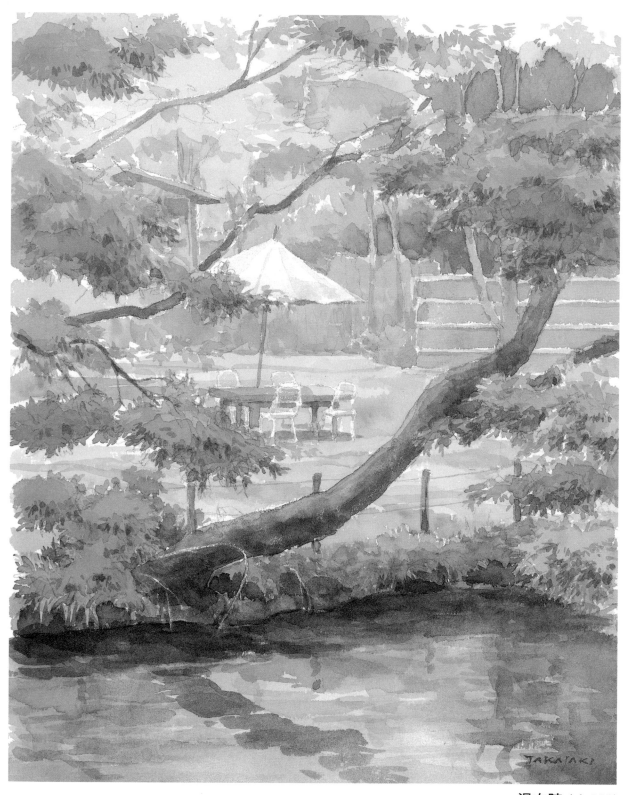

湯布院（大分縣）

為了表現葉片，應用綠色
的重疊來製作濃淡。

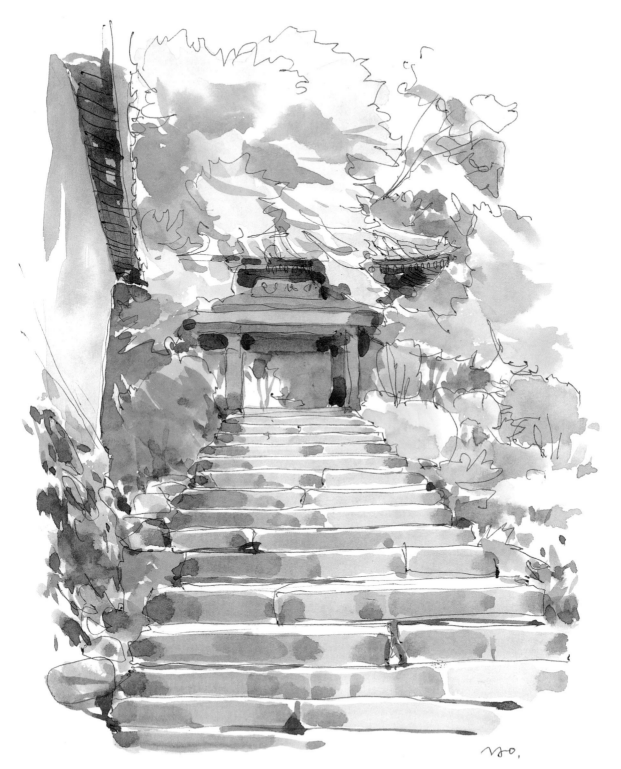

國東的富貴寺（大分縣）

樹木和石階用留白和重疊來描繪，以
表現陽光和陰影的狀態。圍牆上的留白
是為了表現立體感。

塗色的要訣 3 漸層

要為電線桿等圓形景物塗陰影時,或想表現從暗處逐漸透出亮光時,通常會使用漸層來實現。其他如表現雲或水,以及人物畫陰影等的漸層技巧,一旦都學會後,繪畫的領域必然擴大。

一支筆就能做到的漸層

最簡單的方法就是,使用沒有沾到水彩的筆毛基部來製作漸層。壓下筆毛,橫向(和軸垂直)移動,結果筆尖部分畫出的顏色較濃,越往基部則越淡,自然會形成漸層。同理,希望顏色在細長景物的中途自然消失時,則塗到預定消失的位置,然後把筆倒下壓到筆毛基部再提筆,即能讓顏色消失的界線產生漸層的朦朧感。

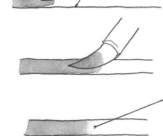

輪廓線

最後把筆毛壓到基部為止。

邊界線即會模糊不清。

二支筆製造的漸層

準備沾水彩的筆和沾水的筆共2支來製作漸層。第一種方法是塗水彩之前,先用沾水的筆塗抹想製作漸層界線的附近,第二種方法是先塗水彩後,馬上用沾水的筆塗抹界線的顏色等。例如細圓柱的一側是影子,但因圓柱的寬度小,無法以壓筆來作漸層,這時即可應用此法。

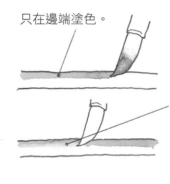

只在邊端塗色。

趁未乾之前,使用另一支筆沾水,畫一下界線。

塗水後的界線會變得模糊不清。

其他的漸層方法

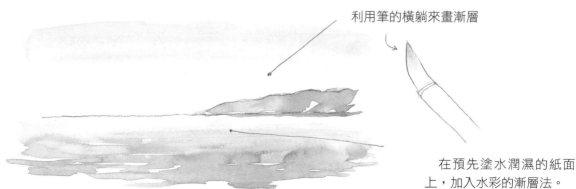

利用筆的橫躺來畫漸層

在預先塗水潤濕的紙面上,加入水彩的漸層法。

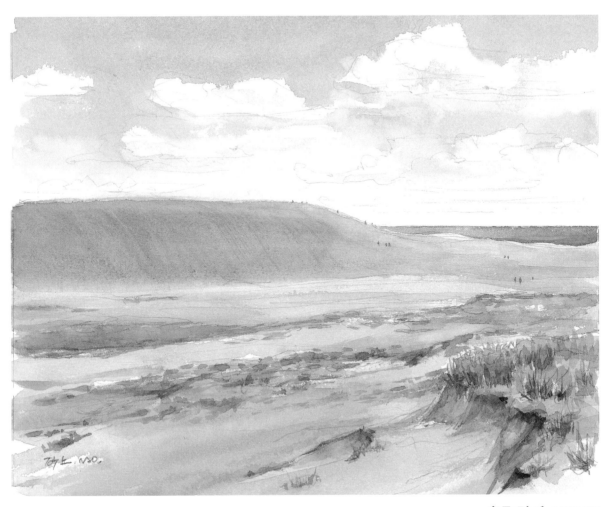

鳥取砂丘（鳥取縣）
將砂丘的緩坡和雲朵的
遠近感，以漸層來表現。

備註 表現球體的立體感

組合留白、重疊和漸層的技
法，即可展現右圖般的立體
感。仔細觀察對象，確實掌握
向光的角落和最暗的部分，在
明亮的部分應用留白，在黑暗
的部分應用重疊，兩者間的部
分應用漸層來描繪看看。

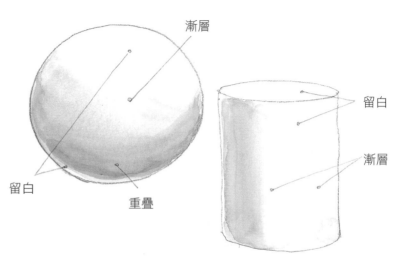

漸層

留白

重疊

留白

漸層

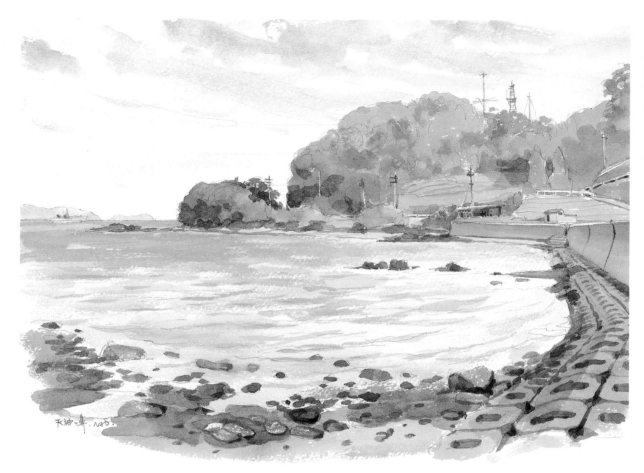

天神之鼻（大分縣）

　右端的防波堤暗部，
應用漸層來表現。而海
水是用飛白來表現。

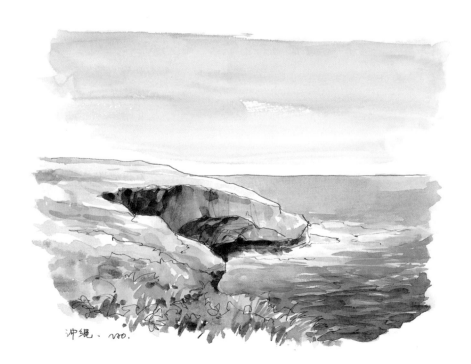

沖繩（沖繩縣）

　大海和天空的群青
是越遠越有漸層感。

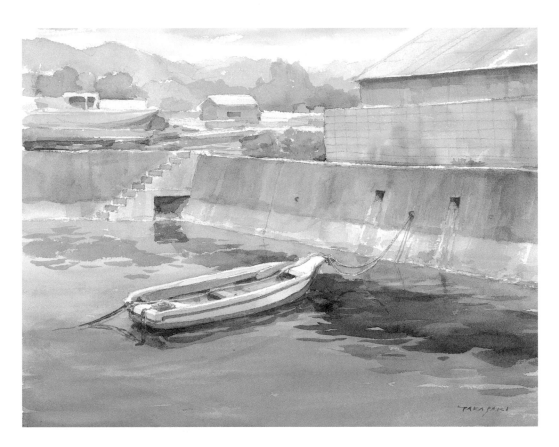

一艘船
（大分縣）

　用重疊和漸層來畫群青和藍的起伏，用重疊來表現海面上的倒影。

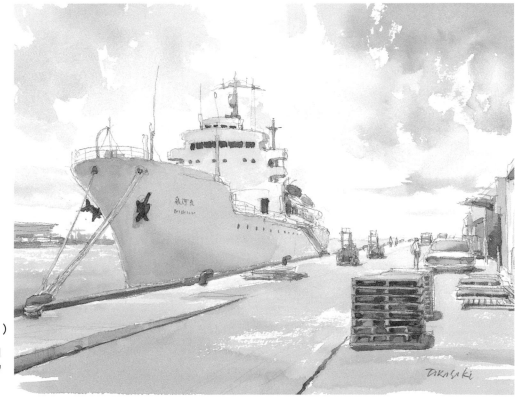

神戶港（兵庫縣）

　用群青的飛白來表現雲朵的留白。

渲染

這屬於應用性的技法，使用時機為使海水或天空的顏色產生微妙變化，或者如倒映在水中的紅葉般，顏色和顏色交融，但界線又模糊等的情形。趁塗色還潮濕時，使用別色塗抹鄰邊或者直接滴入色中，讓2色以上彼此渲染，雖然依據其水量和風乾程度，可期待偶發性地成功，但想靈活運用是需要高超的繪畫技巧。

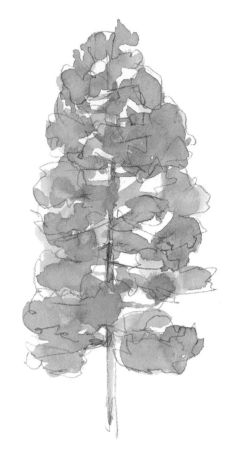

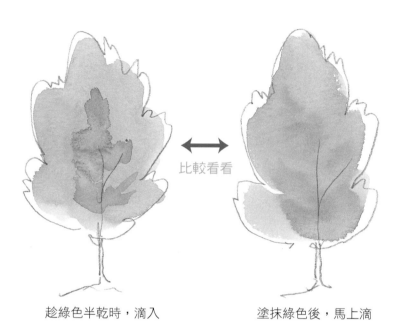

比較看看

趁綠色半乾時，滴入茶色所產生的渲染。

塗抹綠色後，馬上滴入茶色所產生的渲染。

渲染用的顏色，會因畫筆沾的量多寡，而產生不同的渲染狀態。

比較看看

沾少量的情形

沾多量的情形

 備註 　重疊和渲染

重疊是在風乾後，渲染是趁潮濕時再次塗色。

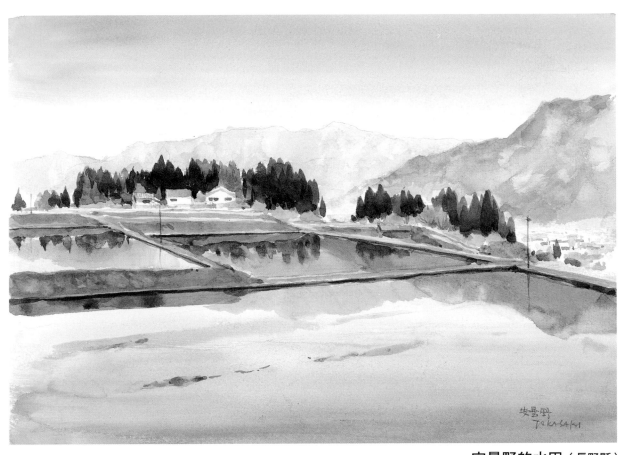

安曇野的水田（長野縣）
　遠方的山使用橘色系製作渲染。另外為了表現水田清澈見底的狀態，使用紫色系製作渲染。

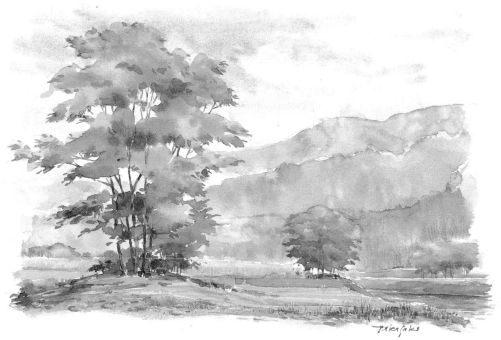

河邊的樹（東京都）
　山是在綠色中加橘色製作渲染。天空是等藍色風乾後再塗水，又加入橘色，表現介於渲染和漸層之間的氣氛。

大波斯菊之丘（大阪府）
　　左上的杉木林使用渲染，大波斯菊花使用遮蔽液來畫留白。

前橋文學館前（群馬縣）
　　橋下清澈見底的河川，使用渲染來表現。

泉北之川（大阪府）
用渲染來描繪河底的水藻。

所謂飛白，是和渲染同屬應用技法。為了表現樹木的肌理或者石子路、石牆表面等的粗面材質等，可以減少畫筆的水分，或是用手只撥散筆尖，來製作飛白效果。

飛白不僅能表現材質，還可利用塗色的飛白，讓畫面散落殘存底紙的白色，產生感覺良好的餘韻。另外，可和重疊併用，在前面的塗色上，重疊飛白的顏色，展現木板牆的質感等。若在粗紋紙上畫飛白，則要以含水較多的筆，迅速動筆才行。

應用飛白來表現的例子

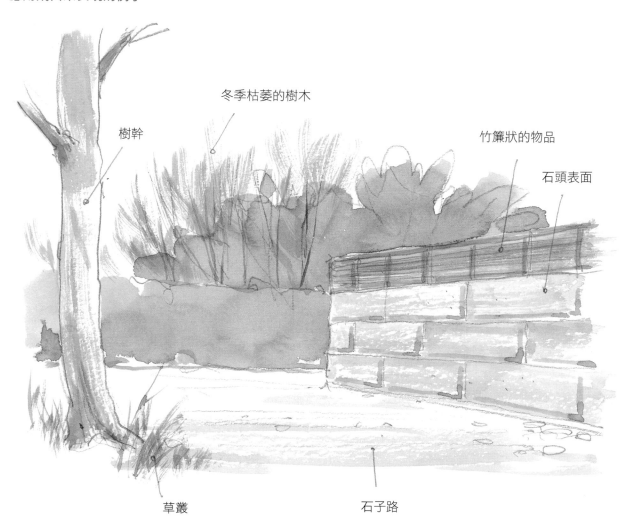

冬季枯萎的樹木

樹幹

竹簾狀的物品

石頭表面

草叢

石子路

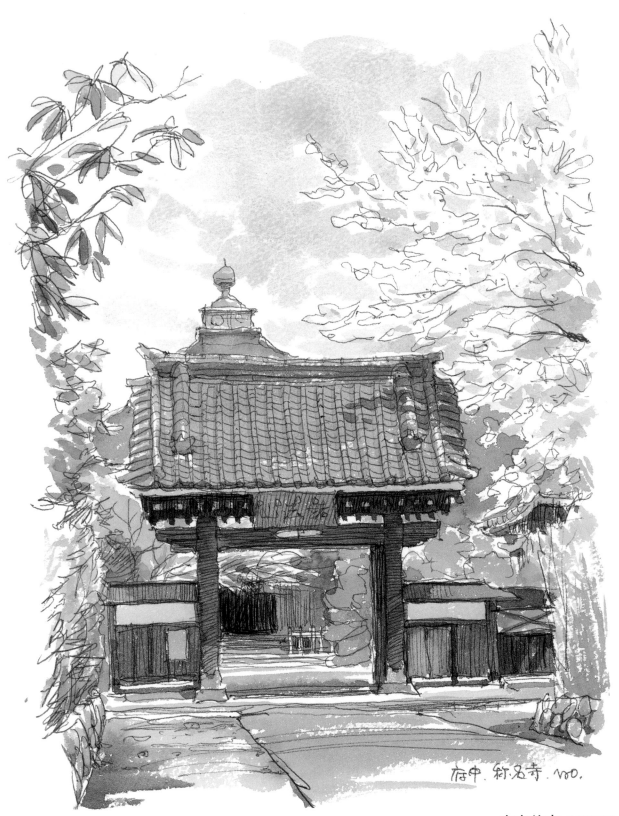

府中的寺（東京都）

在粗紋紙上要迅速動筆，前面的水泥通路和土面，以及右端的竹牆都以飛白來表現。

畫法過程2

畫有大樹的老街

在大阪府富田林市，有個從江戶時代就存在的寺內町，在這兒寺廟、商家並列。想畫商家典雅的格子門和木板牆，以及高大的樹木。由於只畫1小時，所以陽光的變化並不明顯。

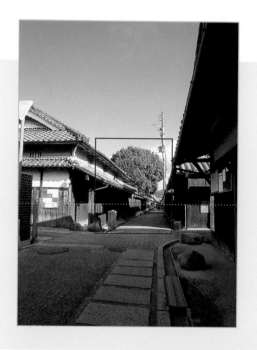

消失點 →30頁　　構圖 →46頁

　想畫出最吸引我的大樹，所以配置在畫面中央。角度雖然不錯，但不巧因逆光而太暗。這時候，靠大樹側的商店卻向陽，適合作畫。所以為了看到左側的大樹，我往道路的右側靠。結果，道路的消失點也靠向右側。此際，建物的消失點幾乎都在畫面內，因此不用擔心畫面外的消失點，變得容易構圖。

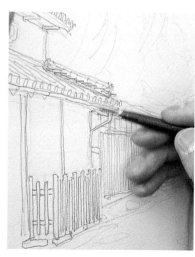

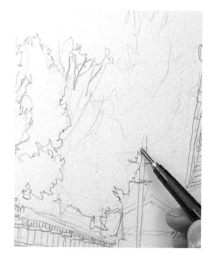

1 淡淡畫好地平線後，邊注意消失點邊畫輪廓。

2 邊修正輪廓線，邊從左端開始畫線。

3 由於樹葉繁茂，所以用簡潔的鋸齒線來畫輪廓。

留白🔍
→54頁

從葉片縫隙看到的後方天空加以留白，其餘塗色。但為了避免眾多的色塊顯得沈重，縫隙部分可以稍微誇張一些。

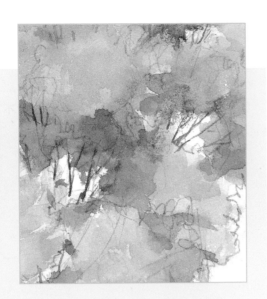

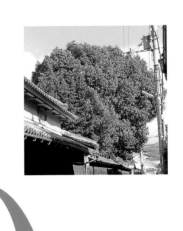

這裡是 要訣

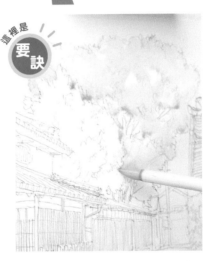

5 從最想畫的大樹著色。把繁茂的樹葉縫隙，用留白表示。

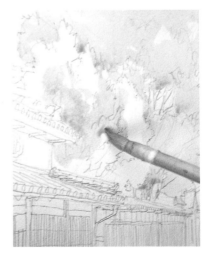

6 前面的其他樹木，換筆一樣從淡色塗起。

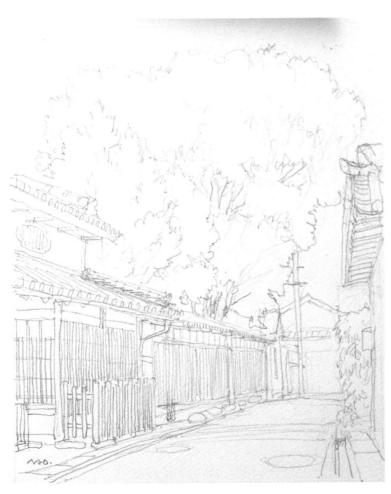

4 完成底稿。格子門和屋瓦是本圖的重要主題，所以稍微仔細描繪。

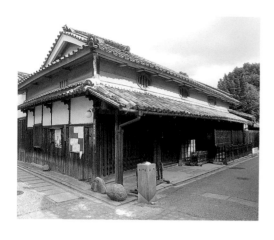

這是從別的角度拍攝本次所畫的商家照片。除此之外，寺內町還有許多值得寫生的景點。

7 趁樹木風乾前，先塗格子門。首先用亮色塗一次。

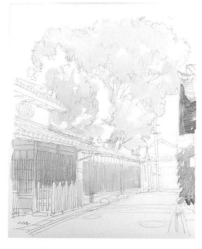

8 依序把木板牆、樹籬、屋簷背面等塗色一次。

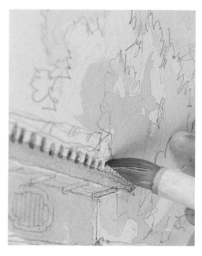

9 屋簷前端的圓形瓦片，要邊注意大小，邊用筆尖一點一點描繪。

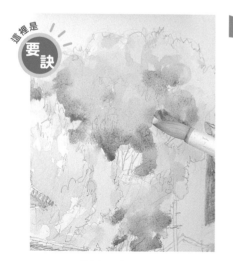

這裡是**要訣**

10 樹木風乾後，應用重疊技法來表現繁茂的立體感。

重疊
→58頁

只有樹木的重疊是使用同色，其他如陰影部分等，都是用加入藍色的混色來表現。

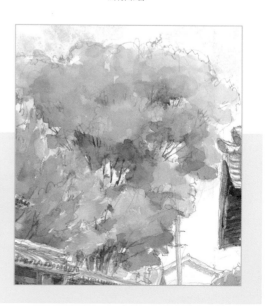

重疊 →58頁

格子門雖是暗茶色，但卻呈現向陽的顏色、陰影的顏色、內部的暗色等，至少有三階段的明暗度。所以需要進行塗三次的重疊。

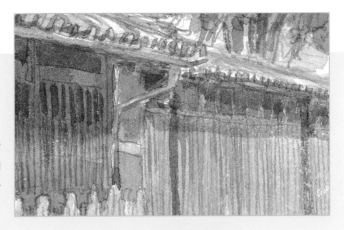

11 樹枝未必都是茶色。暗色部分使用面相筆（細筆）來畫。

12 有小眼窗的牆壁、格子門和木板牆的影子，應用重疊技法著色。

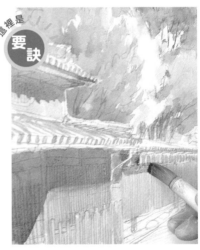

這裡是**要訣**

13 雖然木板牆和格子門的顏色看似相同，但稍微改變顏色來畫。

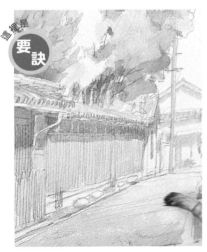

這裡是**要訣**

14 道路用稍微壓筆的方式，畫出飛白。

飛白 →72頁

基本上道路是凹凸不平的景物，但藉由飛白技法即可表現其質感。

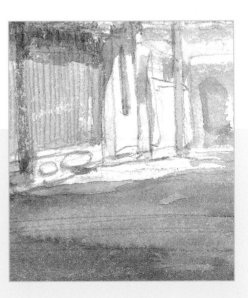

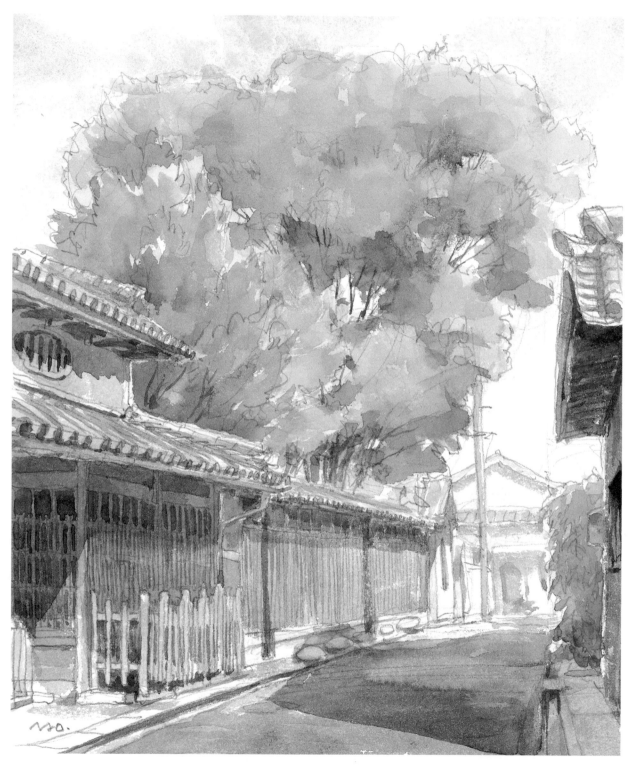

富田林・寺内町（大阪府）

第4章
從作品掌握要訣

本章要介紹的是從各個
作品來瞭解形和色的要
訣。重點部分會放大成原
畫尺寸,並做進一步解
說。

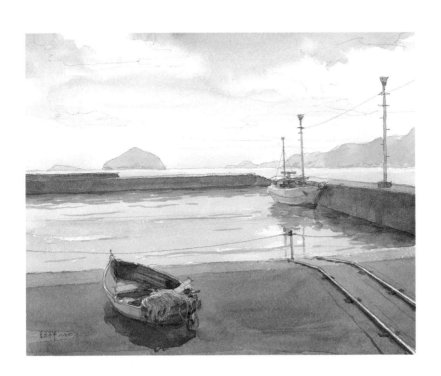

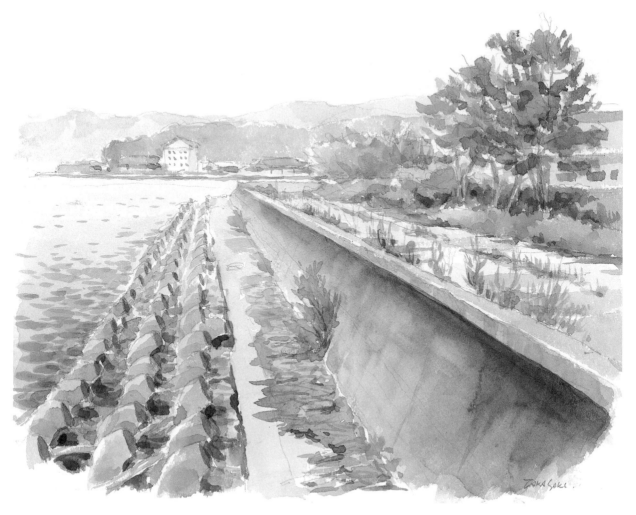

琵琶湖畔（滋賀縣）

由於遠方的景物和近處的景物相比，缺乏鮮明感，所以亮色部分稍微塗暗，暗色部分稍微塗亮。以此景色而言，對岸的建物避免畫得太清楚。

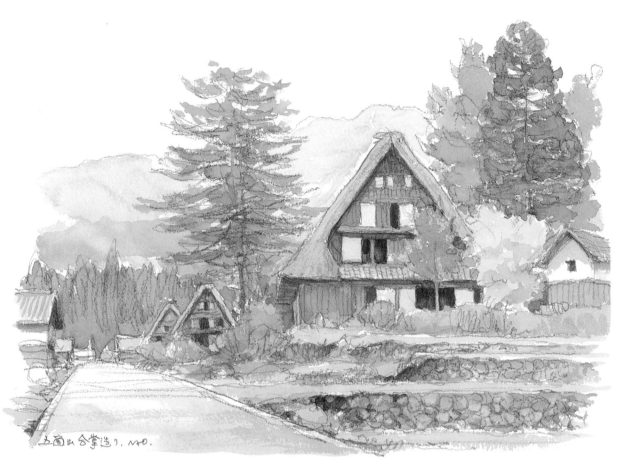

五箇山的合掌建物（富山縣）

這裡是
要訣

這是世界遺產之一的五箇山村落。由於遠方

的景物都是青色，
所以大膽使用青色
或是青紫色來畫遠
山。中間的山則使
用青綠，近處的山
使用綠色。

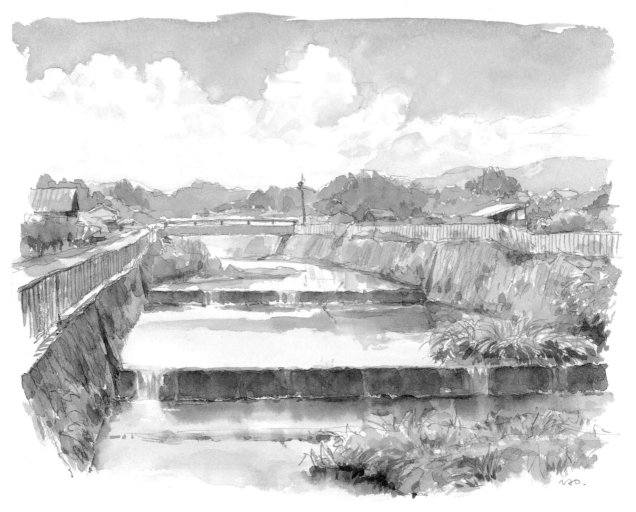

埤之川（大阪府）

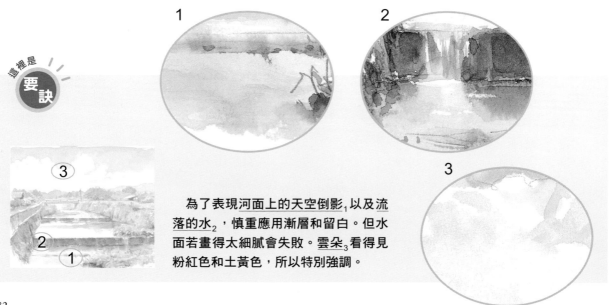

為了表現河面上的天空倒影$_1$，以及流落的水$_2$，慎重應用漸層和留白。但水面若畫得太細膩會失敗。雲朵$_3$看得見粉紅色和土黃色，所以特別強調。

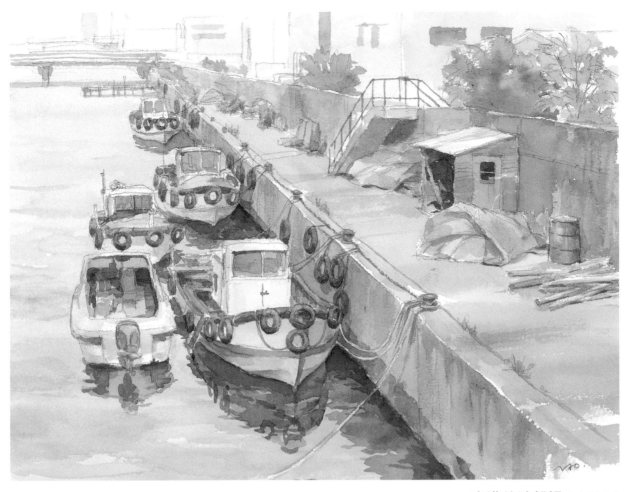

南港的泊船場（大阪府）

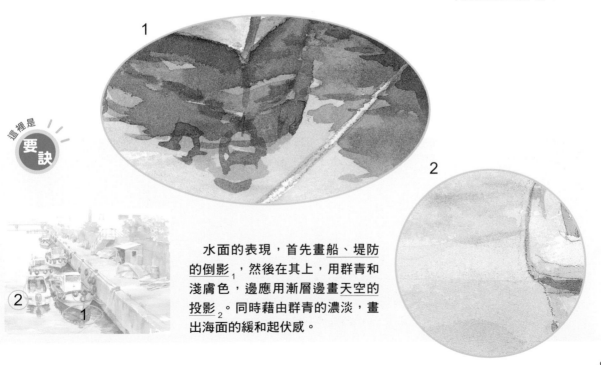

這裡是 **要訣**

水面的表現，首先畫船、堤防的倒影₁，然後在其上，用群青和淺膚色，邊應用漸層邊畫天空的投影₂。同時藉由群青的濃淡，畫出海面的緩和起伏感。

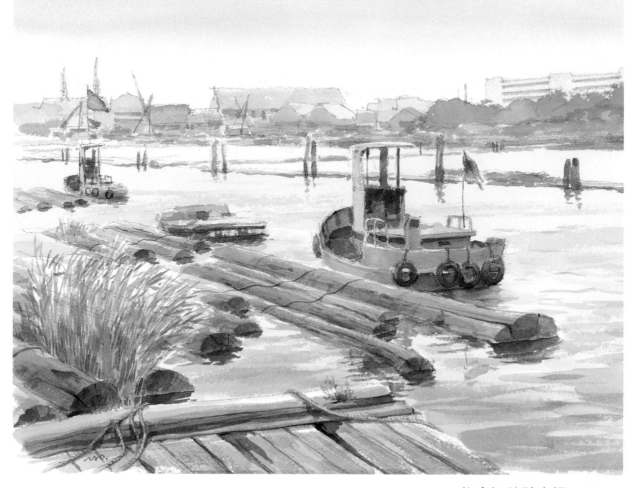

住之江的貯木場（大阪府）

這是最近好像不太使用的貯木場。先濕貼，然後用淡彩
上色（塗抹大量水分）來表現<u>水</u> 1。因為有些小波浪，所以
<u>水面上的木材倒影</u>2 會有斷斷續續的現象。

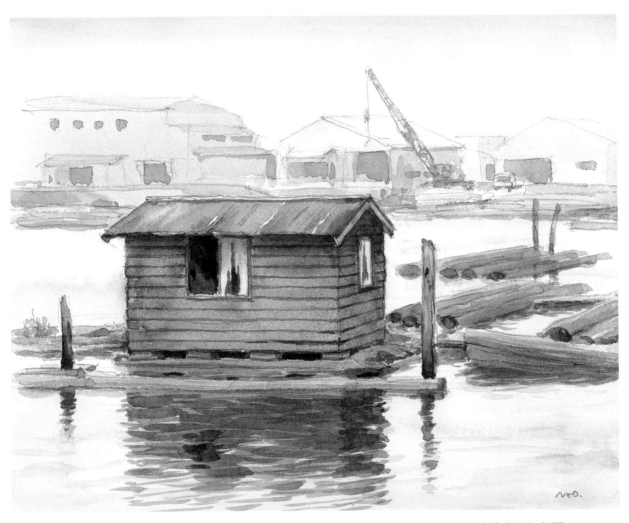

住之江貯木場的小屋（大阪府）

這是在前頁貯木場中的老舊小屋。窗戶的白色部分 1，是因壓克力板破損。鐵皮屋頂和木板牆都適合當作水彩畫的主題。但為了表現在漣漪中的小屋倒影 2，卻煞費苦心。

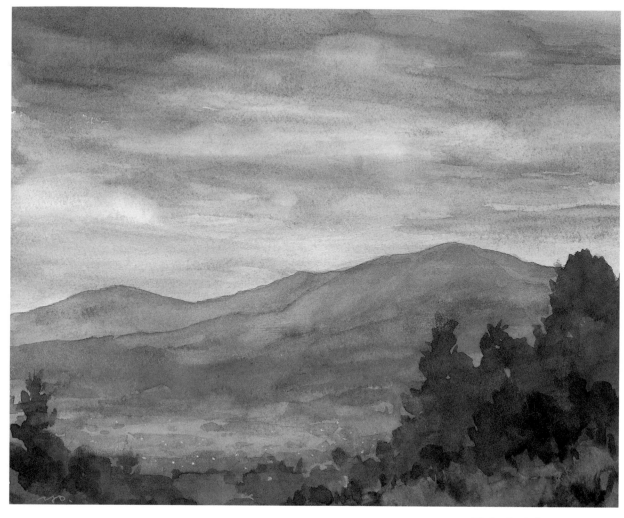

湯布院的夕照（大分縣）

　這是從旅社窗戶看到的景色。由於馬上就要天黑了，所以趕緊幫夕照的天空和遠山<u>塗色</u>，然後拿到室內加筆完成。<u>一點一點的街燈</u>，是用美工刀的刀尖刮出來的。

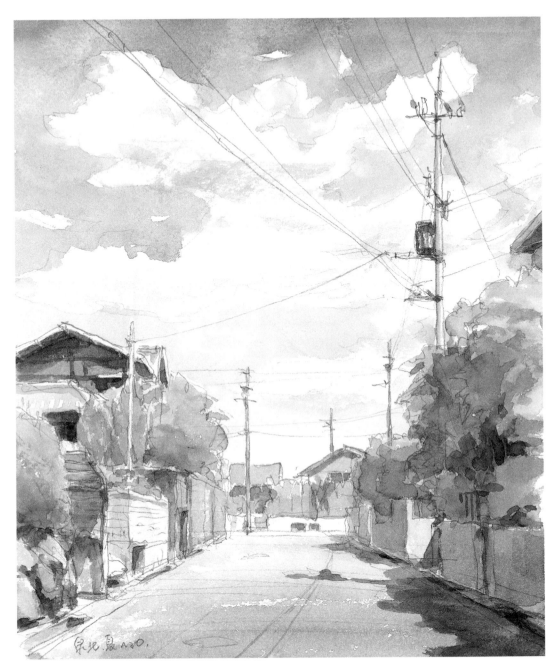

住宅街的午後（大阪府）

住宅的牆壁、樹木和道路等，
都摒棄使用常識上的顏色，而練
習應用較誇張的顏色來塗，以期
發揮自己繪畫上的長處。

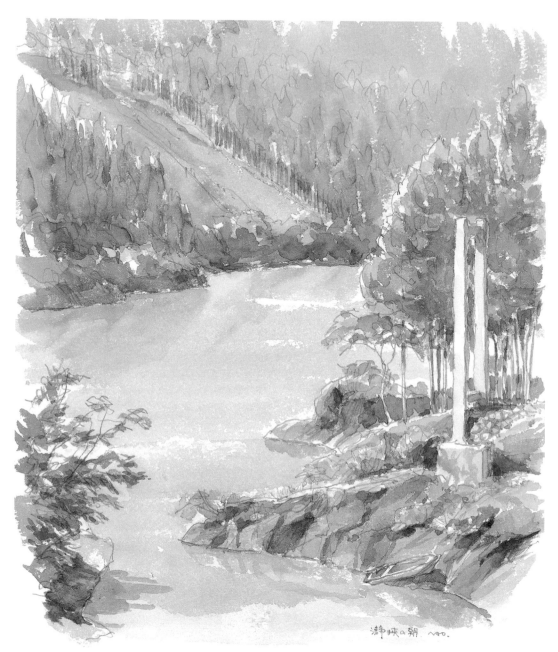

奧瀞的早晨（和歌山縣）

這是紀伊半島熊野最內部的奧瀞峽早上景觀。水泥的門型柱是舊吊橋的橋墩遺跡。遠方的杉木林以改變色調來產生遠近感。為了檢視色調，瞇著眼睛來看較容易分辨。

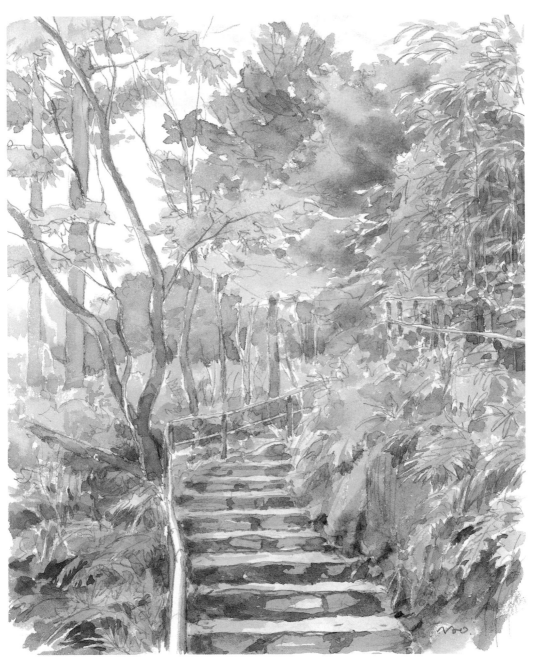

高山寺通路（京都府）

由於綠色太強烈，所以畫樹木時，可使用比實際低調的綠色，畫明亮一點為要訣。尤其是<u>常綠樹</u>的情形，若完全依據實際顏色描繪，會形成綠色強烈的陰暗區塊。

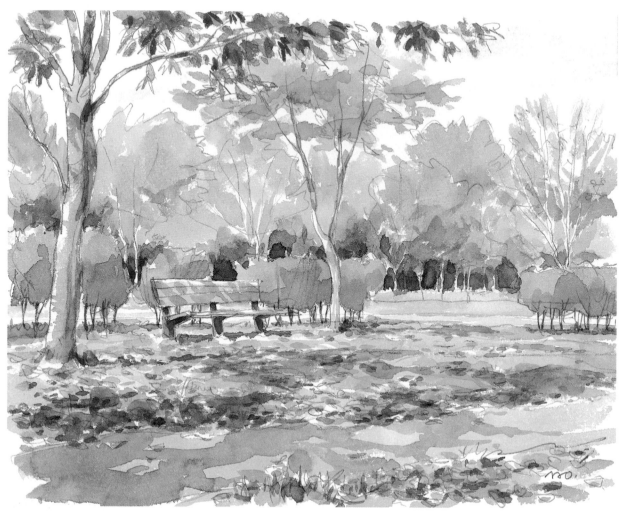

秋之公園（大阪府）

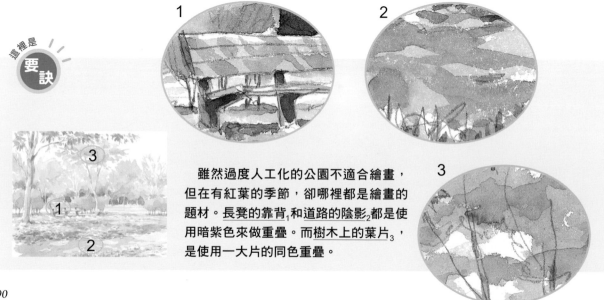

雖然過度人工化的公園不適合繪畫，但在有紅葉的季節，卻哪裡都是繪畫的題材。長凳的靠背₁和道路的陰影₂都是使用暗紫色來做重疊。而樹木上的葉片₃，是使用一大片的同色重疊。

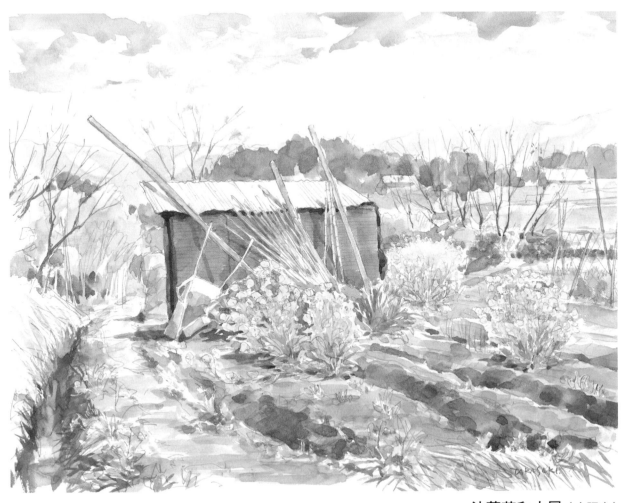

油菜花和小屋（大阪府）

這裡是
要訣

這是堺市郊外的農地。靠在小屋上的竹子₁和推車的手把₂，都是邊為小屋牆壁塗色邊留白而成的。油菜花₃先留空，等風乾後再塗黃色。菜田上的壟溝₄是使用同色重疊。

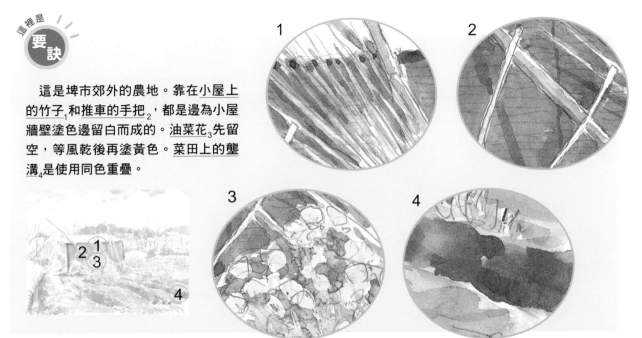

91

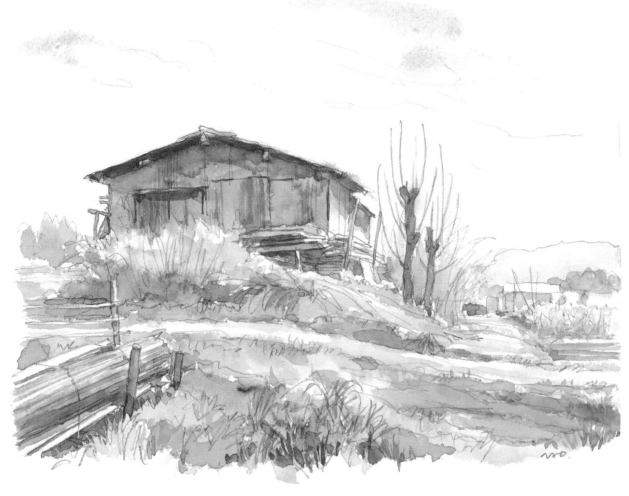

菜園的小屋（大阪府）

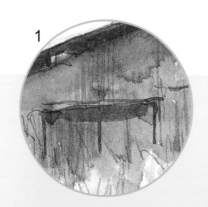

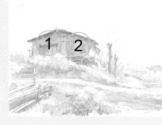

這是和前頁相同的小屋。引起我興趣的是牆壁的鐵片[1,2]生鏽所產生斑駁顏色。由於我喜歡逆光下所產生的戲劇性氣氛，所以常拿來當主題作畫。

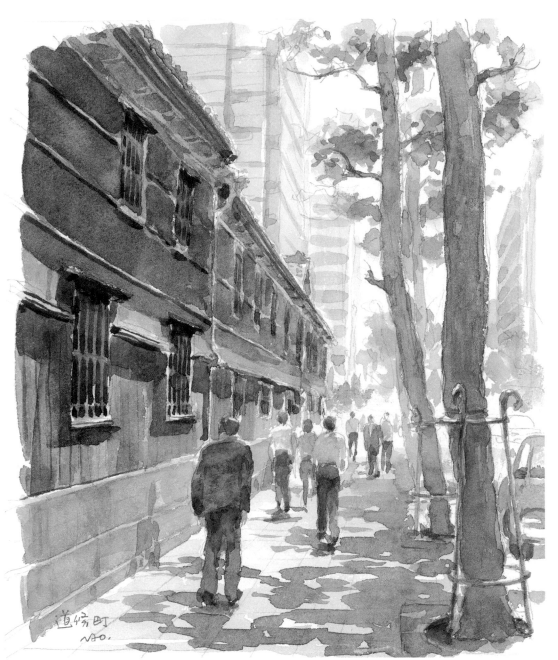

道修町（大阪府）

　這是自古就有許多藥材批發商的道修町，其古老的建物剛好面對著道路。我朝向南方，以逆光來畫走在初夏陽光下的上班人群。遠景應用漸層技法來表現光線的耀眼感。

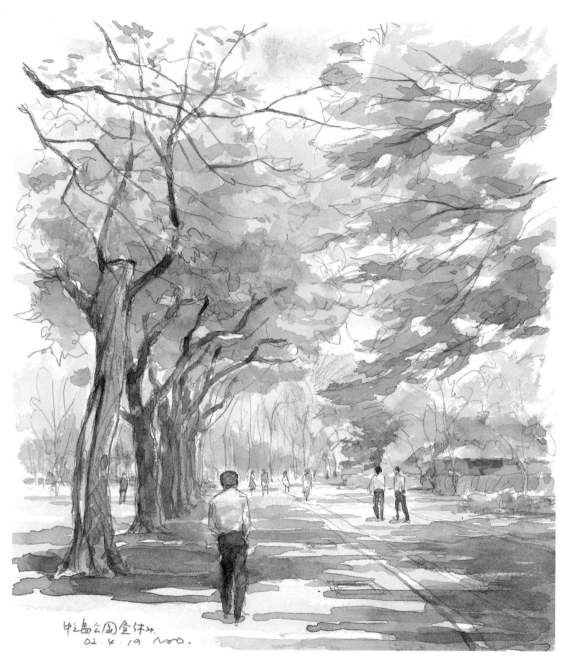

中之島公園の昼休み
02.10.19 N00.

午休的中之島公園（大阪府）

這裡是
要訣

　畫面中加入正在午休的穿襯衫上班族。在<u>風景畫中的人物</u>，避免畫得太大，或者表情看得太清楚，才不會影響主題的風景。

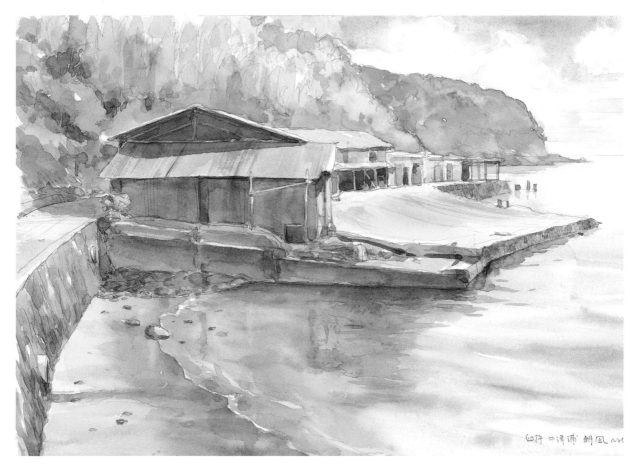

風平浪靜的早晨（大分縣）

　　風平浪靜的海面$_1$用淡彩上色（wash）來描繪。紙張先經過濕貼，故畫成十分潮濕也無妨。安靜拍打岸邊的小波浪$_2$應用留白技法。

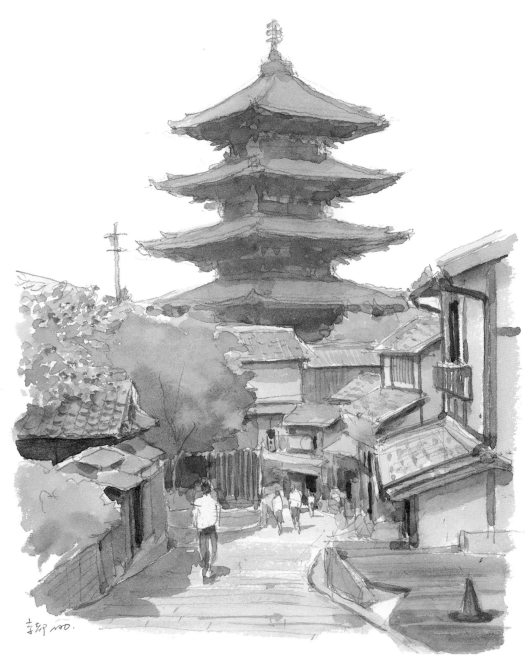

八坂塔（京都府）

這裡是
要
訣

從京都二年坂眺望的景色。
由於往來的人潮很多，故只能
簡單寫生，回家後再藉由寫生
和照片，邊省略或強調，邊把
線畫直。京都的塔是黑沈沈
的。

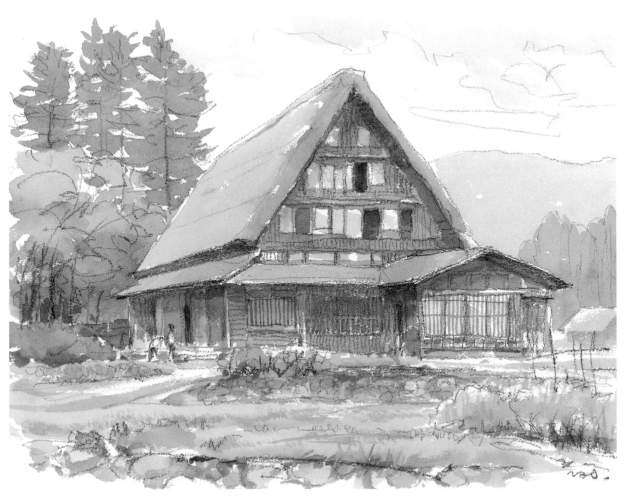

合掌屋（富山縣）

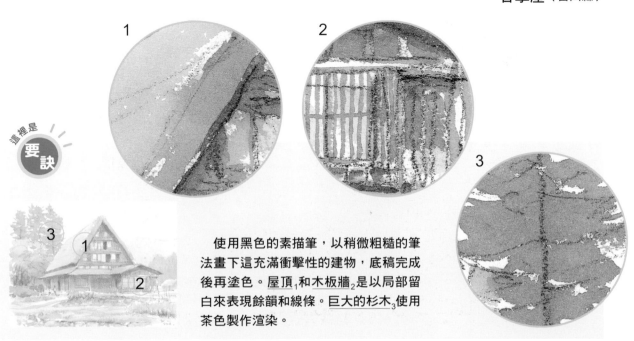

使用黑色的素描筆，以稍微粗糙的筆法畫下這充滿衝擊性的建物，底稿完成後再塗色。屋頂₁和木板牆₂是以局部留白來表現餘韻和線條。巨大的杉木₃使用茶色製作渲染。

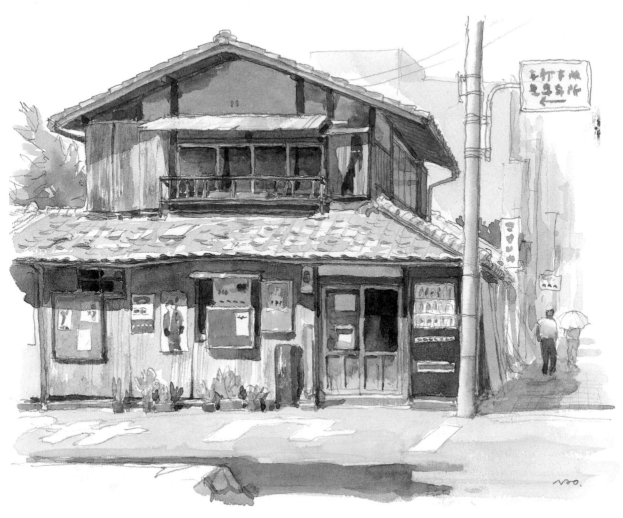

街角的家（京都府）

這是位於京都市巷內的老商店。屋簷已經有些變形₁。比起新穎的景物，老舊的景物或有些髒污的景物反而更吸引人作畫。電線桿的弧度₂是用水製作漸層來表現陰影。

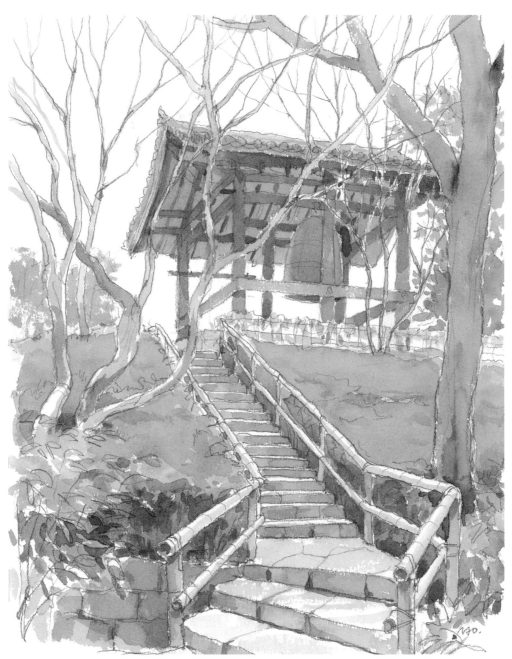

平等院的鐘樓（京都府）

這裡是 **要訣**

這是位於鳳凰堂旁邊的鐘樓。
樹枝原本複雜交錯，但我加以省
略。<u>杜鵑樹叢是散落在綠色中，
所以用茶色製作渲染來表現。</u>

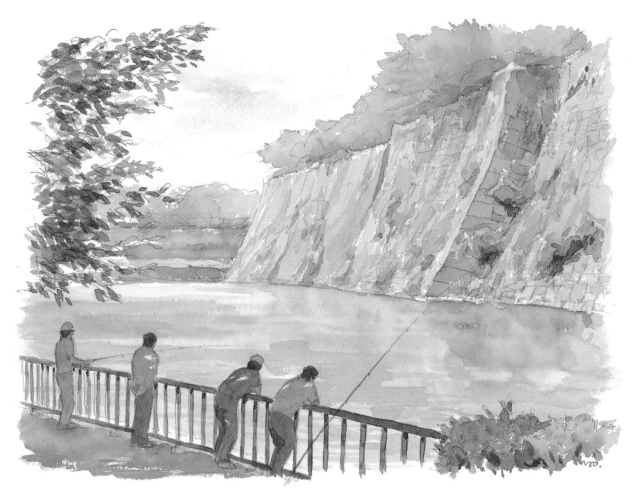

護城河和釣客（大阪府）

1

2

　　大阪城的護城河邊，有正在釣鯉魚或鯽魚的人們和在樹蔭下乘涼觀看釣魚的人們。穿過樹梢的夏日陽光[1,2]照在背面的情景，是等水彩風乾後，再用美工刀刮削來表現。

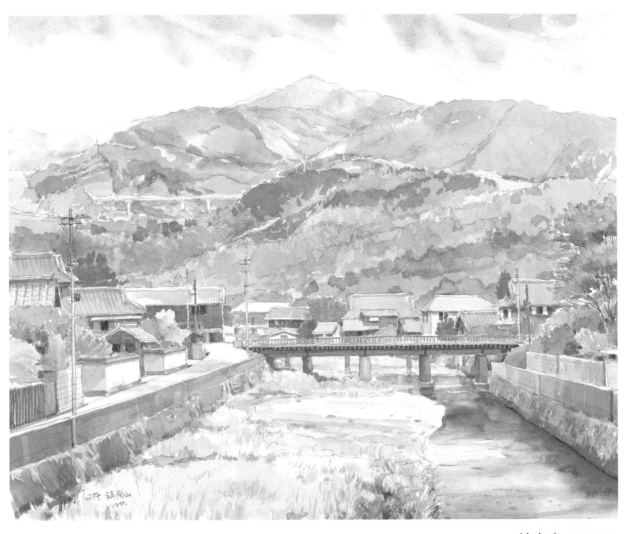

鎮南山（大分縣）

這裡是 要訣

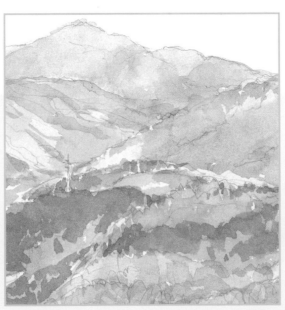

　　遠近的山是從遠處開始塗色。遠處的山，可以在藍色中加少許綠色來表現，但我想用不同的顏色來表現各個山巒，所以換筆來畫，讓顏色避免污濁。

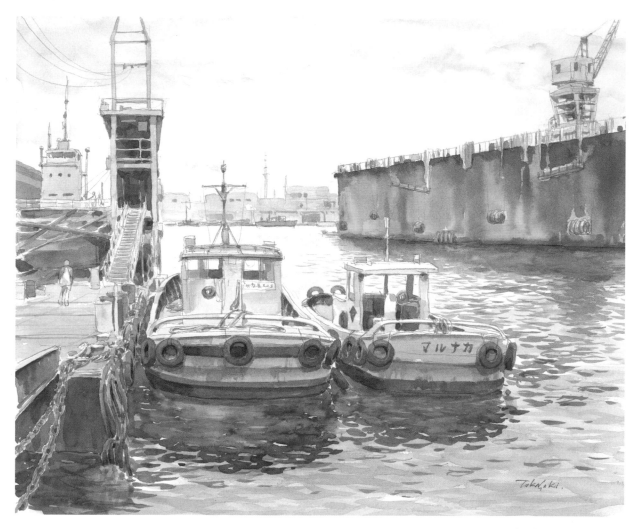

神戶碼頭（兵庫縣）

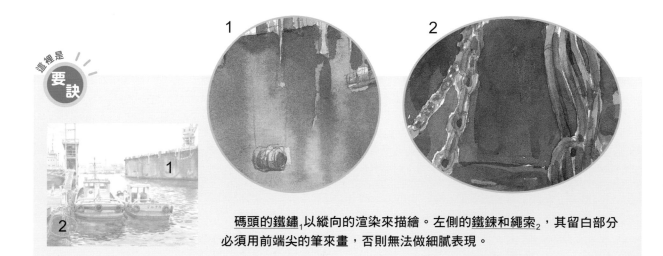

碼頭的鐵鏽₁以縱向的渲染來描繪。左側的鐵鍊和繩索₂，其留白部分必須用前端尖的筆來畫，否則無法做細膩表現。

第5章

用具、材料的知識

在此把我平常使用的水
彩用具、材料，以及使用
法一併加以解說。如果各
位目前已經具備，就請當
作比較、參考。

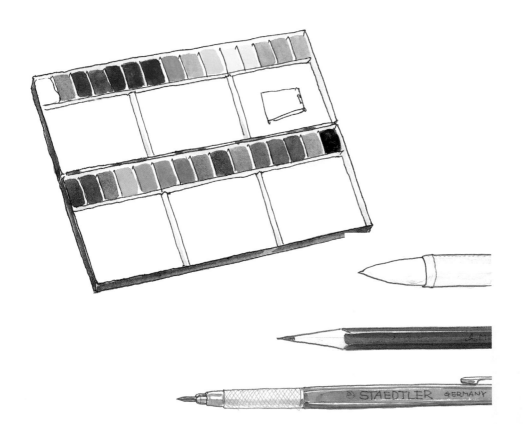

用具和材料 鉛筆

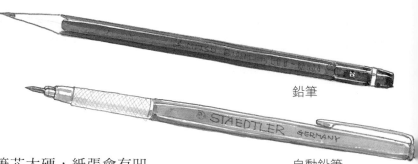

鉛筆

自動鉛筆

鉛筆是在水彩畫中畫形或描線時最普遍的用具，而且我認為也是最好用的用具。鉛筆的線條在水彩畫中顯得相當協調，所以雖是線條，但感覺就像是水彩畫中的一部份。

用鉛筆在水彩紙上描繪時，若筆芯太硬，紙張會有凹痕，太軟則容易髒污。我使用的是B或HB硬度的鉛筆。但粗紋紙使用HB鉛筆還是會髒污，所以打完底稿後，可噴些固定劑（避免接觸時擦掉鉛筆線或水彩的固定用溶劑）。但要注意噴太多會無法塗色。另外自動鉛筆也好用，在打底稿當中，無須頻繁使用削鉛筆機削尖鉛筆，也不會因筆尖變粗而畫得粗糙。話雖如此，但也別用太細的筆芯來畫。

用具和材料 原子筆

原子筆

我在平時簡單的寫生上常使用原子筆。雖然修正方面不太容易，但可畫出清晰的線條，而且可透過改變筆壓來畫粗線或細線。

用具和材料 鋼筆

鋼筆

鋼筆畫尤其講究線條美，所以相當困難。雖可用修正液來修正，但非常有限。為此，一筆一畫都不可大意。而且，線的強弱是無法像鉛筆一般自由表現，因鋼筆的線條本身就有強烈的自主性，故重點要放在筆觸和粗細。陰影也較困難表現，所以線條密度大的部分，需要斟酌使用哪種模式的線條為宜。

須使用漫畫用或者證券用等耐水性墨水（可避免在水彩中暈開）才行。

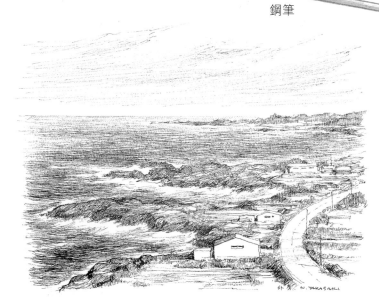

這好比考量使用哪種圖案來畫一般。聽起來雖然不容易，然而像岩石、樹幹、葉片或磚塊等，若能巧妙表達，那麼將能展現鋼筆畫獨創一格的風味。請各位不妨嘗試畫線的練習。

 畫筆

雖然有書法家不挑筆的說法，可是在繪畫上，我認為筆比任何用具都重要。因為有大小和不同的筆毛形狀。油畫筆是屬於消耗品，而水彩筆在用完後若能妥善處理，卻可成為半永久性的用品。

輪廓筆是我長年以來都在使用的筆。輪廓筆原本是在塗色周圍製作漸層的筆，所以有些筆毛並不尖細，但我選用的輪廓筆是筆毛尖細的種類。畫建築透視圖（使用透視圖法所描繪的完成預想圖）的人多半使用這種筆。因筆毛沒有其他水彩筆那麼長，所以容易作畫。筆毛長的筆，在一直使用同色時十分方便，若頻繁變色時，卻會因含在筆上的水彩量多於要塗的面積，而必須時常清洗水彩。在戶外只有大筆或長筆時，小面積的塗色，可用筆毛前端直接沾水彩使用。

由於水彩畫的筆是邊洗邊用的，所以極端簡約時，也可只攜帶1支筆。我在旅行用的最簡單寫生用具上也只有1支筆。但若想應用重疊或漸層技法時，需要多帶幾支。最小限度，輪廓筆大1、中2、小2支，大平筆1支，以及畫細線的面相筆（細筆）1支，總共7支。

大中小的筆是依塗色面積來區分使用，平筆用在遼闊的天空、海洋等大面積的塗色，或者用來預先潤濕紙張。而面相筆（細筆）則用來畫樹枝、木板牆接縫等纖細的線條。

把筆攜帶到戶外寫生時，最好用109頁介紹的捲簾捲起來。因倒立在筆筒容易傷害筆毛，但捲簾則無關支數或倒立，都能保護筆毛。而且畫圖中可以用來擱筆。

筆毛的比較

輪廓筆要選擇前端尖的筆。其筆毛比水彩筆短。畫材店會將輪廓筆置放在水彩畫用筆的角落。

也有普通的輪廓筆，筆毛是如圖一般的平寬形。

買不到輪廓筆時，可用這種日本畫專用塗色筆來取代。

西洋的水彩畫圓筆，含水量較小，筆毛容易分叉，所以壓到筆毛基部製作漸層等技法時不容易操作，所以我個人幾乎不用。

水彩

透明水彩的製造廠商非常多，但因顏色差距不大，所以無須購買高價品。我使用的水彩是Holbein公司的產品。另外也有所謂的固狀水彩和軟管狀水彩，我個人認為把軟管狀水彩擠在調色盤，等其凝固後使用最方便。這種自製的固狀水彩，減少時可從軟管補充，使用多量時則直接從軟管取用，應用上十分靈活。

但從軟管擠出固化的水彩，若幾年不用是會龜裂的。故長久不用時，偶爾要在表面加水潤濕為宜，

如果是簡單的寫生，準備12色就夠了，但能夠的話，準備16色更理想。別購買組裝好的整盒水彩，應選擇顏色以單色購買最小號的軟管水彩才不浪費。

這時的選色，如果是12色，就以右上的顏色最恰當。

若是16色，則請增加右中的顏色。

其實在調色盤增加這些顏色是不會增加負擔的，而且還能室內、室外兼用。我的調色盤是區分室外寫生用和畫室用。目前，畫室用的調色除了以上的16色外，還有右下的14色，全部共計30色。

首要準備的12色

1.中國白（China White）
2.淺紅（Light Red）
3.烏賊墨（Sepia）

4.茜草玫瑰紅（Rose Madder）
5.深鎘紅（Cadmium Red）
6.耐久淺黃（Permanent yellow light）

7.檸檬黃（Lemmon Yellow）
8.土黃（Yellow Ocher）
9.耐久綠No.1（Permanent green No.1）

10.樹綠（Sap green）
11.普魯士藍（Prussian Blue）
12.淺群青（Ultramarine light）

次要準備的4色

13.天藍（Cerulean Blue）
14.朱紅（Vermilion）

15.膚色No.2（Jaunebril）
16.那不勒斯黃（銻黃＝Naples Yellow）

我現有的其他14色

17.淺鈷紫（Cobalt Violet Light）
18.鎘橙黃（Cadmium Yellow orange）
19.灰黃（Yellow Gray）

20.焦赭（Burnt Umber）
21.黃赭（Raw Sienna）
22.范戴克棕（鐵棕＝Vandyke Brow）

23.橄欖綠（Olive Green）
24.組合綠No.1（Compose Green No.1）
25.祖母綠（Emerald Green Nova）

26.灰綠（Shadow Green）
27.鈷藍（Cobalt Blue）
28.派尼灰（Payne's Gray）

29.青綠（Viridian）
30.象牙墨（Ivory Black）

 調色盤

　室內、室外兼用的調色盤，準備大約有24格的較大型種類。
需要補充的顏色，或經常使用的顏色，可使用2格。同時請把同
色系的水彩擠在調色盤的相鄰格子。例如依序配置紅色系、茶色
系、黃色系、綠色系、青色系、紫色系等。調色盤通常會終生使
用，所以儘量選擇堅固的種類。我使用的是上琺瑯的鐵製產品。
此外，調色盤可以髒污不洗的狀態存放。因為已經調出喜歡的顏
色。為此，畫室中我會另外準備2個乾淨的梅花碟，室外則另外準
備平板狀的調色盤來取代應用。否則顏色會變得污濁。

水彩的配置 （編號是依據前頁的顏色範本）

　　　　上層左起
　　　　1.中國白、17.淺鈷紫、2.淺紅、3.烏賊墨、4.茜草玫瑰紅、5.深鎘紅、
　　　　14.朱紅、18.鎘橙黃、15.淺膚色No.2、6.耐久淺黃、7.檸檬黃、
　　　　16.那不勒斯黃（銻黃）、19. 灰黃、21.黃赭、8.土黃

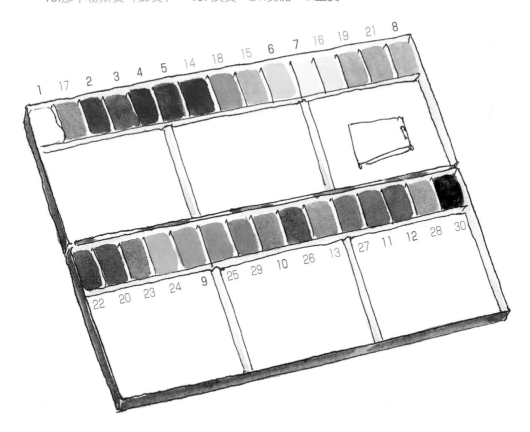

下層左起
22.范戴克棕（鐵棕）、20.焦赭、23.橄欖綠、24.組合綠No.1、9.耐久綠No.1、
25.祖母綠、29. 青綠、10.樹綠、26.灰綠、13.天藍、27.鈷藍、11.普魯士藍、
12.淺群青、28.派尼灰、30.象牙墨

畫紙

目前雖用圖畫紙就也足夠，但若是吸水性差的光面紙，會因塗上水彩後久久不乾，而很難在殘存水彩的畫面上描繪，而且風乾後也會留下水彩的漬痕。所以即使貴一點，仍要使用真正的水彩紙，才能瞭解水彩發色性的優劣。

可使用阿爾修、瓦特遜（WATSON）、瓦特曼（WATMAN）、寇特曼（COTMAN）、華達福特、法布里亞諾等紙。這些紙都有單張出售，或裝訂成寫生簿，或周圍附膠以block名稱出售。各廠商的紙的繪畫感覺並無太大差異。只是各種紙會依表面的平滑或粗糙，區分為細紋、中紋、粗紋，讓畫者表現不同的心情。

粗紋紙在塗色時容易產生留白，或在凹紋處殘存白點，以此來製造風韻。初學者可從中紋紙用起，之後再去探討哪種紙最適合自己。

水彩紙是將其厚度以1平方公尺的重量來表示。常用的是190g或300g的紙，但也有更厚的紙。使用厚紙畫圖時，會隨著水分而變軟，較少發生凹凸情形，這是其優點。但紙張越厚，每張的價格就越高。

我為了防範紙張凹凸，故使用F3號程度（22×27cm）的畫紙，先進行濕貼才畫。是有些麻煩，可是如此即能大膽應用淡彩上色（wash＝含水多的平塗），或遇到些許失敗時，能用海綿擦掉。另外，畫大幅作品時，則用190g的紙較為經濟。

學會濕貼法很簡單。把紙張兩面都潤濕，置放在畫板（我是購買5.5mm厚的三夾板來裁切出適當大小），再將濕貼用膠帶的糊面加以潤濕，固定四邊即可。到室外寫生時，預先做好準備，再直接攜帶出去。

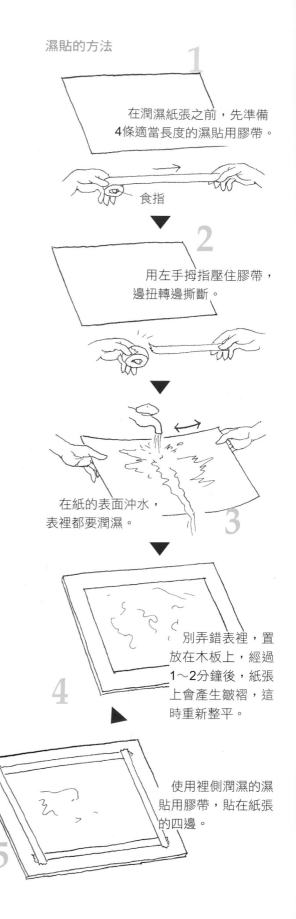

濕貼的方法

1 在潤濕紙張之前，先準備4條適當長度的濕貼用膠帶。

食指

2 用左手拇指壓住膠帶，邊扭轉邊撕斷。

3 在紙的表面沖水，表裡都要潤濕。

4 別弄錯表裡，置放在木板上，經過1～2分鐘後，紙張上會產生皺褶，這時重新整平。

5 使用裡側潤濕的濕貼用膠帶，貼在紙張的四邊。

濕貼用膠帶

使用海綿或泡綿來潤濕

 其他小東西

室外寫生時還需要準備如右圖表示的裝水的寶特瓶、洗筆用的塑膠水袋、照相機、折疊椅等用具。同時也要攜帶擦筆巾以及大塊抹布來調節各色的筆毛水分。需要畫架時，則選擇能豎立、平置紙張般有調節角度機能的種類。

至於在畫室描繪時，可善用吹風機，為了幫助水彩快乾，或是調節渲染程度，或是吹掉淡彩上色的積水，都十分方便。

其他如遮蔽液、紗布（脫脂棉花、棉棒、面紙等），都能應用在擦拭法，製作局部強光或雲彩等（參照次頁）。

室外寫生的用具

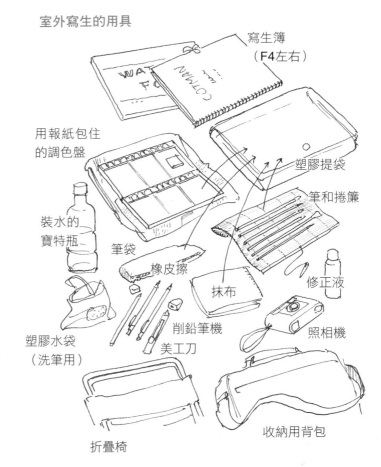

寫生簿（F4左右）
塑膠提袋
筆和捲簾
用報紙包住的調色盤
修正液
裝水的寶特瓶
筆袋
橡皮擦
抹布
照相機
塑膠水袋（洗筆用）
削鉛筆機
美工刀
折疊椅
收納用背包

畫室用的用具

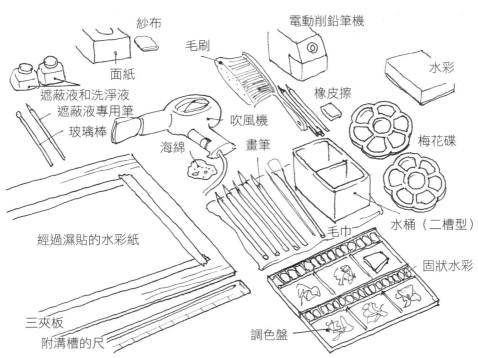

紗布
面紙
電動削鉛筆機
毛刷
水彩
橡皮擦
遮蔽液和洗淨液
遮蔽液專用筆
玻璃棒
吹風機
梅花碟
海綿
畫筆
水桶（二槽型）
經過濕貼的水彩紙
毛巾
固狀水彩
三夾板
附溝槽的尺
調色盤

備註 用擦拭技巧來表現

　條形雲、飛機雲、薄層雲等應用留白技法感覺太明顯時，可改用棉花棒、脫脂棉花或紗布前端，趁水彩還濕的時候應用擦拭來表現，這種方法稱為「擦拭技法」。下圖就是個例子。不過，擦拭時，若沒有及時邊洗邊擦，擦拭周邊會殘存水彩的漬痕，致使該部分的顏色特別濃。另外，也可用來表現強光等。越深色的狀態，越能發揮擦拭效果。

用濕潤的筆或紗布來擦拭。

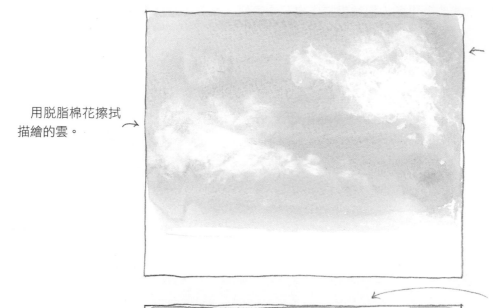

用面紙擦拭描繪的雲。

用脫脂棉花擦拭描繪的雲。

用棉花棒邊轉動邊擦拭描繪的雲。

用平筆含少許水所擦拭描繪的情形。

用平筆含少許水所擦拭描繪的雲。

用脫脂棉花和棉花棒的擦拭，來表現所有明亮部分的鐵桶。

後記

　　以上是平鋪直敘地記錄我在畫水彩畫時所做的事、所感受到的問題。今後人們越來越長壽，大家都可能會經歷漫長的老年生涯。由於我個人擁有繪畫的嗜好，所以老年生活一點也不無聊。另一個嗜好——高爾夫球，遲早會被迫放棄。但繪畫不會發生特別狀況，可終生持續。

　　漫長的人生是否能過得充實，關鍵在於這個人是否擁有可善用時間的嗜好。

　　所以我期待本書能讓更多人把繪畫當作自己的嗜好。甚幸！就此擱筆！

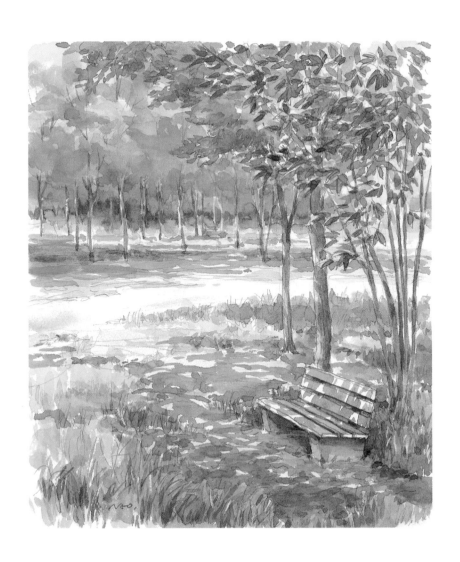

這本有要訣！ Get the Point of Watercolor

水彩畫的形狀 &
上色基礎技法

出版	三悅文化圖書事業有限公司
作者	高﨑尚昭
譯者	楊鴻儒
總編輯	郭湘齡
文字編輯	王瓊苹、陳昱秀
美術編輯	朱哲宏
排版	張玉衡
製版	明宏彩色照相製版股份有限公司
印刷	桂林彩色印刷股份有限公司
代理發行	瑞昇文化事業股份有限公司
地址	台北縣中和市景平路464巷2弄1-4號
電話	(02)2945-3191
傳真	(02)2945-3190
網址	www.rising-books.com.tw
e-Mail	resing@ms34.hinet.net
劃撥帳號	19598343
戶名	瑞昇文化事業股份有限公司
本版日期	2012年11月
定價	280元

●國家圖書館出版品預行編目資料

這本有要訣！：水彩畫的形狀&上色基礎技法 /
高﨑尚昭作；楊鴻儒譯. -- 初版. -- 台北縣中和市：
三悅文化圖書, 2008.03
112面；18.8×25.7公分
ISBN 978-957-526-739-1(平裝)

1.水彩畫 2.繪畫技法

948.4 97003292

SUISAIGA KATACHI TO IRO NO KOTSU
© NAOAKI TAKASAKI 2003
Originally published in Japan in 2003 by JAPAN PUBLICATIONS, INC.
Chinese translation rights arranged through TOHAN CORPORATION, TOKYO.,
and HONGZU ENTERPRISE CO., LTD.